手机大片这样修

一定要会的手机修图技巧

博蓄诚品——编著

化学工业出版社

·北京·

内 容 简 介

本书从实际应用着手，详细介绍了手机自带的图像编辑工具和其他9款常用修图App的使用技巧，包括Snapseed、MIX滤镜大师、PicsArt美易、VSCO Cam、醒图、ProKnockout、PINS、泼辣以及美图秀秀。掌握这9款App，足以应对手机图像后期处理的绝大部分需求，甚至可以实现一些有创意的制作效果。

本书采用全彩印刷，配套二维码视频讲解，学习起来更高效便捷。本书适合手机摄影爱好者、对手机修图感兴趣的读者阅读使用。

图书在版编目（CIP）数据

手机大片这样修：一定要会的手机修图技巧 / 博蓄
诚品编著. — 北京：化学工业出版社，2023.9
ISBN 978-7-122-43732-7

Ⅰ. ①手… Ⅱ. ①博… Ⅲ. ①移动电话机－摄影技术
②视频编辑软件 Ⅳ. ①J41 ②TN929.53 ③TN94

中国国家版本馆 CIP 数据核字（2023）第 119813 号

责任编辑：耍利娜　　　　文字编辑：师明远　林　丹　　　　责任校对：宋　夏　　　　装帧设计：梧桐影

出版发行：化学工业出版社（北京市东城区青年湖南街 13 号　邮政编码 100011）
印　　装：河北京平诚乾印刷有限公司
880mm×1230mm　1/32　印张 9¼　字数 208 千字　2024 年 1 月北京第 1 版第 1 次印刷

购书咨询：010-64518888　　　　　　　　　　　　　　　　售后服务：010-64518899
网　　址：http://www.cip.com.cn
凡购买本书，如有缺损质量问题，本社销售中心负责调换。

定　　价：59.80 元

前言

　　相较于相机，手机具有极高的便捷性，随手一拍即可捕捉日常瞬间。随着智能手机的应用和发展，其功能越来越强大，手机摄影俨然已成为时下最流行的摄影方式，那么手机后期修图App也成了手机必备的软件。

　　这是一本传授手机图像后期处理实战技能的图书。除了手机自带的图像编辑工具，本书还选择了9款不同的修图软件，有侧重后期处理的、有侧重调色滤镜的、有侧重智能抠图的、有侧重拼图的……除了基本的裁剪、滤镜添加，这些App还可以制作海报、拼接抠图、生成创意特效等，能够满足图像处理的绝大部分需求，不亚于专业的图像处理软件。

1. 本书内容安排

　　本书结构安排合理，知识讲解循序渐进。理论知识+综合实战=全方位掌握各种工具与命令的应用。

2. 选择本书的理由

（1）看得懂，学得会

本书用通俗易懂的文字，详细解释每一个常用工具的使用方法，并通过"小试牛刀"环节来复习巩固，使读者真正看得懂、学得会、用得灵。

（2）内容翔实，涵盖面广

除了手机自带的基础修图软件，本书还介绍了另外9款修图软件，从熟悉软件的基本修图流程到具体的使用方法，详细介绍了图像的裁剪、滤镜的添加、素材的添加以及特效的运用等几类功能。

（3）掌握方法，一劳永逸

"授之以鱼不如授之以渔"，本书所有的案例实操，都是从图像处理的方法出发，不仅教会读者怎么做，而且告诉读者为什么这么做。掌握了这些方法，可以轻松应对各种修图要求。

3. 学习本书的方法

对于手机内存不够和对修图要求不高的新手，可以着重学习第1章，第2~10章为不同的

手机修图App介绍，可以先有一个整体性的了解，然后有选择性地去学习感兴趣的内容。

　　特别提示：本书在编写时是基于各软件的最新版本完成的，从书的编辑到出版需要一段时间，软件版本也可能随之更新，操作界面和功能或许会有稍许出入，读者可根据书中的理论与操作提示举一反三。

4.本书的读者对象

- 刚接触手机摄影的初学者；
- 摄影爱好者；
- 对手机修图感兴趣的人员。

▶ 扫码看视频 ◀

　　本书在编写过程中力求严谨细致，但由于时间与精力有限，疏漏之处在所难免，望广大读者批评指正。

<div align="right">编著者</div>

目录

第 章　手机自带基本修图

第**2**章 强大的后期处理App——Snapseed

第3章 极具创意的图像处理App——MIX滤镜大师

第 4 章　功能丰富的后期处理App——PicsArt美易

第5章　高品质调色滤镜App——VSCO Cam

第6章 人像滤镜全能修图App——醒图

第7章 一键抠图神器App——ProKnockout

第 **8** 章　简易少女心拼接App——PINS

第 **9** 章

简单专业风格式修图App——泼辣

第 10 章　综合类图像处理App——美图秀秀

手机自带基本修图

内容导读

本章主要介绍手机自带的修图工具。打开图库，单击"编辑"，可在"修剪"选项中对图像进行尺寸裁剪、旋转以及镜像调整；在"滤镜"选项中有37种滤镜可供选择；在"调节"选项中可设置图像的亮度、对比度、色温等参数；在"更多"中可进行美颜调整，为图像添加马赛克、水印、相框等。最后呈现一个综合性的实操练习，使人们更加直观地了解一幅平凡的图像如何变得有光彩。

学习目标

1. 熟悉图像"修剪""滤镜"设置。
2. 熟悉图像"调节"设置。
3. 熟悉图像"更多"设置。

1.1 图像编辑调整

打开图库，选择目标图像，单击底部的"编辑"按钮，进入到编辑界面，默认为"修剪"选项，如图1-1所示。

1.1.1 图像修剪

在图像下方有一排共计10种尺寸比例调整按钮可供选择。默认为任意比例，拖动网格裁剪框或图像，框内为保留的部分，如图1-2所示。单击

图1-1

图1-2

图1-3

图1-4

"重置"恢复到原始状态，滑动选择"4：3"调整保留区域，无论怎样调整，始终保持4：3比例，如图1-3所示。单击右上角的按钮，在弹出的提示框中可选择保存方式，如图1-4所示。

在"修剪"选项中，除了进行尺寸裁剪，还可以进行旋转和镜像调整。

（1）旋转调整

调整比例按钮组左下方有"旋转"⌐按钮，每次单击逆时针旋转90°，单击3次旋转270°，如图1-5所示。手动向右拖动角度标尺数值为负，可逆时针放大旋转，如图1-6所示；手动向左拖动角度标尺数值为正，可顺时针放大旋转，如图1-7所示。

（2）镜像调整

单击调整比例按钮下方的"镜像"▷◁按钮，可水平镜像翻转，如图1-8所示。

图1-5　　　　　　图1-6　　　　　　图1-7　　　　　　图1-8

1.1.2 滤镜调整

在"编辑"界面中，单击"滤镜"按钮进入到滤镜界面，在"原图"一列向左拖动可查看滤镜选项，共计37种滤镜可供选择，如图1-9所示。

单击选择"蓝调"滤镜，默认的滤镜参数是5，向左拖动滑点时滤镜参数减小，向右拖动滑点时滤镜参数增大，如图1-10、图1-11所示。部分滤镜没有参数调整，单击即可应用，如图1-12所示。

| 图1-9 | 图1-10 | 图1-11 | 图1-12 |

注意事项

在调整滤镜过程中，按住"对比"按钮可查看原始状态图像。

1.2　图像调节参数

在"编辑"界面中，单击"调节" 按钮进入到调节界面，默认为"亮度" 选项，如图1-13所示。

1.2.1　亮度

在"亮度" 选项中，向左拖动滑点时数值为负，表示降低图像的亮度，向右拖动滑点时数值为正，表示提高图像的亮度，如图1-14所示。

1.2.2　对比度

图1-13　　　　　图1-14　　　　　图1-15　　　　　图1-16

单击"对比度" 按钮，拖动滑点可调整图像亮度对比的强烈程度，如图1-15、图1-16所示。

1.2.3 饱和度

单击"饱和度" 🖤 按钮，拖动滑点可调整图像中颜色的饱和度，如图1-17所示为原图。向左或向右拖动，可降低或增加图像的饱和度，如图1-18、图1-19所示。

1.2.4 锐度

单击"锐度" △ 按钮，向右拖动滑点可增加图像的清晰度，其取值范围为0～10，如图1-20所示。

| 图1-17 | 图1-18 | 图1-19 | 图1-20 |

1.2.5 亮部

单击"亮部"◎按钮，拖动滑点可调整图像的亮部。如图1-21所示为原图。向右拖动可提高图像亮部的亮度，如图1-22所示。

1.2.6 暗部

单击"暗部"◢按钮，拖动滑点可调整图像的暗部。向左拖动可降低图像暗部的亮度，如图1-23所示。向右拖动可提高图像暗部的亮度，如图1-24所示。

图1-21 图1-22 图1-23 图1-24

1.2.7 色温

单击"色温"🌡按钮，拖动滑点可调整图像的色彩温度。如图1-25所示为原图。向左拖动提高图像色温，添加黄色（暖色），如图1-26所示。向右拖动降低图像色温，添加蓝色（冷色），如图1-27所示。

1.2.8 黑白

单击"黑白"◑按钮，拖动滑点可将彩色图像转换为黑白图像，如图1-28所示。

图1-25　　　　图1-26　　　　图1-27　　　　图1-28

1.3　更多参数调整

在"编辑"界面中，单击"更多"按钮进入到更多选项调整界面，如图1-29所示。

1.3.1　美颜调整

单击"美颜"按钮进入到美颜选项界面，在"原图"一行向左拖动可查看可调整的选项，共计14种可供选择，默认的为"一键美肤"，如图1-30所示。单击"瘦脸"、"放大眼睛"按钮后调整参数，如图1-31、图1-32所示。单击按钮完成调整，单击按钮取消调整。

图1-29

图1-30

图1-31

图1-32

1.3.2 标注文本

单击"标注" 按钮进入到标注文本界面，在文本框一列向左拖动可查看标注样式，共计13种可供选择，如图1-33所示。

选中标注样式时，可拖动调整位置，双指缩放可调整大小，如图1-34所示。

单击"点击编辑文字"可输入文字信息，如图1-35所示。

单击"文本"选项，可调整❶文字的颜色、❷粗细、❸倾斜度、❹阴影，如图1-36所示。单击 按钮完成调整，单击 按钮取消调整。

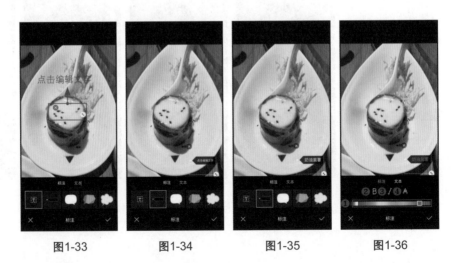

图1-33　　　　　图1-34　　　　　图1-35　　　　　图1-36

1.3.3 涂鸦

　　单击"涂鸦" 按钮进入到涂鸦选项界面，单击"颜色" 按钮，设置颜色参数，如图1-37所示；单击"粗细" 按钮，设置画笔大小，如图1-38所示；单击"涂鸦" 按钮，可选择曲线、直线、箭头、方形、圆形，然后在图片上涂鸦，如图1-39所示；单击"橡皮擦" 按钮，选择大小，可擦除涂鸦，如图1-40所示。单击 按钮完成调整，单击 按钮取消调整。

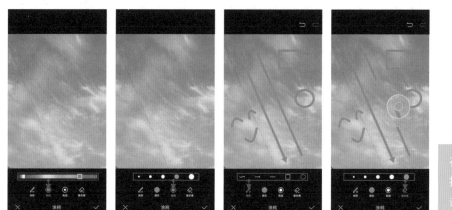

图1-37　　　　　图1-38　　　　　图1-39　　　　　图1-40

注意事项

在使用"涂鸦"以及"橡皮擦"操作时，可单击 按钮撤销，单击 按钮重做。

1.3.4 马赛克

单击"马赛克"▣按钮进入到马赛克选项界面，单击"粗细"◎按钮，设置马赛克大小；单击◎按钮，选择马赛克样式，在图片上涂抹添加马赛克；单击"橡皮擦"◈按钮，可擦除多余部分。添加马赛克前后对比如图1-41、图1-42所示。单击✓按钮完成调整，单击✕按钮取消调整。

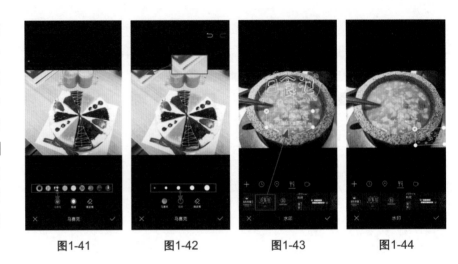

图1-41　　　　图1-42　　　　图1-43　　　　图1-44

1.3.5 水印

单击"水印"❷按钮进入到水印选项界面，滑动可选择时间、地点等水印类型，单击即可应用。部分水印为组合型水印，可对其进行信息的更改以及部分删除，如图1-43、图1-44所示。单击✓按钮完成调整，单击✕按钮取消调整。

1.3.6 相框

　　单击"相框"回按钮进入到相框选项界面，拖动可选择相框类型，单击即可应用，如图1-45所示。单击√按钮完成调整，单击✕按钮取消调整。

1.3.7 虚化

　　单击"虚化"◗按钮进入到虚化选项界面，默认为"圆形"◎虚化，双指缩放可调整虚化的范围，左右拖动图像下

| 图1-45 | 图1-46 | 图1-47 | 图1-48 |

的数值可调整模糊度，如图1-46所示；单击"线性"按钮，调整线性虚化参数，效果如图1-47所示；单击"模糊"◗按钮，整体模糊，如图1-48所示。单击√按钮完成调整，单击✕按钮取消调整。

1.3.8 保留色彩

单击"保留色彩" 按钮进入到保留色彩选项界面，此时图像的颜色为黑白色，如图1-49、图1-50所示。在需要保留颜色的部分单击保留，如图1-51所示。单击"橡皮擦" 按钮，设置大小，可擦除保留颜色的部分，如图1-52所示。单击 按钮完成调整，单击 按钮取消调整。

图1-49	图1-50	图1-51	图1-52

小试牛刀：调整美食图像并添加水印

本案例将调整美食图像并添加水印。对原图像裁剪去除多余部分，突出主体，通过调整明暗对比，添加创意水印，使一幅平平无奇的图像变得有亮点。下面将对具体的操作步骤进行介绍。

Step01：打开图库，选择目标图像，单击底部的"编辑" 按钮，进入到编辑界面，如图1-53所示。

Step02：拖动网格裁剪框调整图像高度，如图1-54所示。

Step03：单击"调节" 按钮进入调节界面后，单击"亮部" 按钮，向左拖动滑点使数值为-5，降低图像亮部的亮度，如图1-55所示。

Step04：单击"暗部" 按钮，向右拖动滑点使数值为5，提亮图像暗部的亮度，如图1-56所示。

图1-53

图1-54

图1-55

图1-56

Step05：单击"亮度"◑按钮，向右拖动滑点使数值为3，提高图像的亮度，如图1-57所示。

Step06：单击"对比度"◐按钮，向右拖动滑点使数值为3，增加图像的对比度，如图1-58所示。

Step07：单击"更多"▦按钮进入到更多选项调整界面，单击"相框"▣按钮，为图像添加相框，单击✓按钮完成调整，如图1-59所示。

Step08：单击"水印"▣按钮，为图像添加水印，单击✓按钮完成调整，如图1-60所示。

至此，就完成了美食图像的调整。

图1-57　　　　　图1-58　　　　　图1-59　　　　　图1-60

第
2
章

强大的后期处理
App——Snapseed

内容导读

本章主要介绍Snapseed软件的基本操作流程，以及各工具的使用与效果展示。其中包括自动修图的3种风景样式以及8种人像样式；12种基础调整类工具以及16种特殊效果类工具。最后呈现一个综合性的实操练习，使人们更加直观地了解一幅平凡的图像如何变得有光彩。

学习目标

1. 了解Snapseed操作流程。
2. 熟悉Snapseed样式的使用。
3. 熟悉Snapseed工具的使用。

2.1 了解Snapseed基本操作流程

Snapseed是由谷歌（Google）开发的一款功能强大、界面风格清新自然的专业图像编辑处理App，可打开JPG和RAW文件。其中含有28个基础调整类和特殊效果工具，包括修复、画笔、戏剧效果、美颜、HDR景观和相框等功能。图标如图2-1所示。

图2-1

2.1.1 导入需要处理的图像

启动Snapseed，进入到起始界面，单击任意位置导入图像，如图2-2所示。在新界面中可选择图像导入。单击左上角的菜单图标，可选择打开文件的路径，如图2-3、图2-4所示。

更改打开文件的方式和路径

调整图像显示方式

图2-2 　　　　　 图2-3 　　　　　 图2-4

2.1.2 自动修图的"样式"

　　导入图像后，在下方列表中选择样式选项，在显示的样式菜单中单击即可套用效果，如图2-5、图2-6所示。

　　选择右上角的 图标，在弹出的菜单中可进行撤销、重做、还原、查看修改内容以及创建或扫描QR样式等操作，如图2-7所示。

　　图像处理完后可单击 图标，在弹出的菜单中保存样式，如图2-8所示。遇到相似风格的图像可以一键处理。

图2-5　　　　　　　图2-6　　　　　　　图2-7　　　　　　　图2-8

2.1.3 专业修图的"工具"

选择下方列表中的工具选项，在弹出的菜单中显示了所有工具。根据功能，工具可分为两大类，一类是基础调整类工具，另一类是特殊效果类工具。基础调整类工具主要包括调整图片、突出细节、曲线、白平衡、剪裁、旋转、视角、展开、局部、画笔、修复以及文字，如图2-9所示；特殊效果类工具主要包括魅力光晕、色调对比度、戏剧效果、复古、粗粒胶片、怀旧、斑驳、黑白、黑白电影、美颜、头部姿势、镜头模糊、晕影、双重曝光、HDR景观以及相框，如图2-10所示。

图2-9

图2-10

注意事项

根据分类调整了文字与HDR景观的位置。

2.1.4 导出图像

图像处理完后，选择下方列表中的导出选项，在弹出的菜单中有四个功能选项，如图2-11所示。下面对这四个功能选项进行介绍。

- 分享：将处理好的图像分享给好友或发朋友圈。以微信为例，单击"分享"直接进入到微信朋友圈编辑界面，如图2-12所示。

- 保存：单击即可保存图像。保存的图像不会覆盖原先的图像。

- 导出：单击即可导出图像，可单击右上角图标，在弹出的菜单中选择设置选项，如图2-13所示。在设置界面中有"调整图片大小"与"格式和画质"选项，如图2-14～图2-16所示。

- 导出为：单击可选择存储文件夹。

图2-11

图2-12

图2-13

图2-14

图2-15

图2-16

2.2 Snapseed样式

Snapseed中的样式可以理解为预设，单击可以直接套用，一共有11种样式，主要分为两大类，有8种针对人像的样式，3种针对风景的样式。人像样式主要包括Portrait、Smooth、Pop、Accentuate、Faded Glow、Bright、Fine Art以及Push，如图2-17、图2-18所示。

Portrait　　Smooth　　Pop　　Accentuate

图2-17

风景样式主要包括Morning、Structure以及Silhouette，如图2-19所示。

Faded Glow　　Bright　　Fine Art　　Push　　Morning　　Structure　　Silhouette

图2-18　　　　　　　　　　　　　　　　　　图2-19

2.2.1 人像样式详解

下面主要介绍8种人像样式的具体参数设置与效果。

（1）Portrait

Portrait意为肖像，该样式主要为突出人像，提亮五官，虚化背景，降低背景亮度。

导入如图2-20所示的图像，选择"Portrait"样式，单击✔完成应用，选择右上角的☝，在弹出的菜单中选择"查看修改内容"选项。在右下角显示操作步骤，依次是原图、美颜、魅力光晕以及晕影，如图2-21、图2-22所示。

图2-20

图2-21

图2-22

单击操作步骤后，会弹出对应的工具菜单，主要包括以下三个工具。

① 删除此步操作□：单击该图标删除该操作。

② 画笔工具☑：单击该图标，进入到画笔工具编辑界面，可以涂抹创建的蒙版对图像进行处理。

③ 调整工具▦：单击该图标，进入到调整界面，选择需调整的选项，左右拖动调整参数。

（2）Smooth

Smooth意为平滑，可以理解为一键磨皮。该样式使用了两种调整工具，分别是美颜与魅力光晕，可增强人物脸部亮度并对皮肤进行美化处理。

导入图像并放大，如图2-23所示，选择"Smooth"样式，单击✓完成应用，如图2-24所示。

（3）Pop

Pop意为流行的。该样式使用了四种调整工具，分别是美颜、色调对比度、HDR景观以及曲线，可提亮脸部肤色，增强画面的明暗对比，增加细节。

导入图像，如图2-25所示，选择"Pop"样式，单击✓完成应用，如图2-26所示。

图2-23　　　　　　　图2-24　　　　　　　图2-25　　　　　　　图2-26

知识链接

双击放大图像，两指张开为放大，两指闭合为缩小，在左下角移动内部蓝色方框以移动图像显示位置。

（4）Accentuate

Accentuate意为强调。该样式使用了五种调整工具，分别是美颜、HDR景观、调整图片、突出细节以及曲线，主要为提亮脸部肤色，增强画面的明暗对比，提升画面的层次与鲜艳度。

导入图像，如图2-27所示，选择"Accentuate"样式，单击✓完成应用，如图2-28所示。

（5）Faded Glow

Faded Glow意为褪色的光芒。该样式使用了三种调整工具，分别是美颜、复古、魅力光晕，主要为提亮脸部肤色。

导入图像，如图2-29所示，选择"Faded Glow"样式，单击✓完成应用，如图2-30所示。

图2-27　　　　图2-28　　　　图2-29　　　　图2-30

（6）Bright

Bright意为明亮的。该样式使用了四种调整工具，分别是美颜、魅力光晕、晕影以及粗粒胶片，主要为提亮脸部肤色，柔化画面，使画面梦幻温暖，创建彩色胶片效果。导入图像，如图2-31所示，选择"Bright"样式，单击✓完成应用，如图2-32所示。

图2-31　　　　　　　图2-32

（7）Fine Art

Fine Art意为艺术。该样式使用了四种调整工具，分别是美颜、调整图片、色调对比度以及黑白，主要为提亮脸部肤色，增加画面的细节与层次，将画面转为黑白色，提升胶片质感。

选择"Fine Art"样式，单击✔完成应用，如图2-33所示。

（8）Push

Push意为推。该样式使用了四种调整工具，分别是美颜、曲线、突出细节以及黑白，主要是对人物进行美颜处理，对图像进行对比度、色调等调整，最后进行黑白处理。

选择"Push"样式，单击✔完成应用，如图2-34所示。

图2-33

图2-34

2.2.2 风景样式详解

下面主要介绍3种风景样式的具体参数设置与效果。

（1）Morning

Morning意为早晨。该样式使用了四种调整工具，分别是白平衡、突出细节、曲线以及调整图片，将图像下部分调整为暖黄色，提升细节，使画面更加通透、鲜艳。

导入图像，如图2-35所示，选择"Morning"样式，单击✔完成应用，如图2-36所示。

图2-35 图2-36

（2）Structure

Structure意为结构。该样式使用了三种调整工具，分别是色调对比度、曲线以及黑白，主要调整图像对比度，增加细节，让画面更加通透，将画面转为黑白色，提升胶片质感。

导入图像，如图2-37所示，选择"Structure"样式，单击✓完成应用，如图2-38所示。

图2-37　　　　　　图2-38

（3）Silhouette

Silhouette意为轮廓。该样式使用了三种调整工具，分别是调整图片、黑白以及曲线，主要让图像更加通透、鲜艳，增加细节量，将画面转为黑白色，提升胶片质感。

导入图像，如图2-39所示，选择"Silhouette"样式，单击 ✓ 完成应用，如图2-40所示。

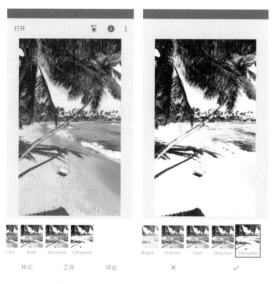

图2-39　　　　图2-40

注意事项

单击 ◉ 图标保存样式，单击 ●●● 图标管理样式。保存的样式在 ◉ 前显示，如图2-41所示。

图2-41

 2.3 Snapseed基础调整类工具

基础调整类工具一共12种，包括调整图片、突出细节、曲线、白平衡、剪裁、旋转、视角等。下面进行效果的介绍。

2.3.1 调整图片

图2-42

调整图片工具主要是对图像的明暗曝光进行调整。进入到调整图片编辑界面，单击下方的 ≡ 图标，弹出菜单，向上拖动选择具体的调整选项，选择后可左右拖动调整具体参数，如图2-42所示，参数值在−100~100之间变化。单击×图标，退出调整；单击✓图标，完成调整。

下面对该调整界面的各个选项进行介绍：

● 亮度：调整图像的亮度，向左拖动降低图像亮度，反之增加，如图2-43、图2-44所示。

图2-43 图2-44

- 对比度：调整图像的对比度，向左拖动降低图像对比度，反之增加。
- 饱和度：调整图像的饱和度，向左拖动降低图像饱和度，反之增加。
- 氛围：提升画面的细节，向左拖动降低图像细节，反之增加。
- 高光：调整图像高光部分，向左拖动图像高光部分亮度降低，反之增加。
- 阴影：调整图像阴影部分，向左拖动图像阴影部分亮度降低，反之增加。
- 暖色调：调整图像的冷暖色调，向左拖动增加冷色调，向右拖动增加暖色调。

2.3.2 突出细节

突出细节工具主要是对图像的细节进行处理，让主体更加突出。该工具主要有结构与锐化两个选项，运用突出细节前后效果对比如图2-45、图2-46所示。

- 结构：调整图像的细节，突出图像的纹理细节，不影响边缘。向左拖动图像变模糊，反之清晰。
- 锐化：调整图像细节的锐度，使图像边缘更加明显，反差增加。向右拖动增加锐化的强度。

图2-45　　　　　图2-46

2.3.3 修复

修复工具类似于Photoshop中的污点修复，涂抹即可快速删除图像中的污点以及不想要的部分，如图2-47、图2-48所示。

2.3.4 曲线

曲线是最常用的调色工具之一，除了可以调整明暗对比度，也可以对颜色进行调整。

单击 ◉ 图标，显示/隐藏曲线调整示意图，如图2-49所示。

单击 ◉ 图标，进入到通道频道，在弹出的菜单中，可以调整整幅图像，也可以单通道调整，还可以调整图像的亮度，如图2-50所示。

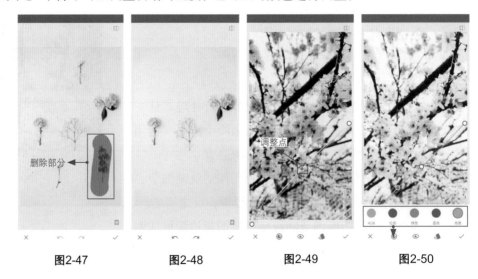

| 图2-47 | 图2-48 | 图2-49 | 图2-50 |

- RGB：向上拉曲线提亮图像，向下降低亮度；
- 红色：向上拉曲线增加红色，向下增加青色；
- 绿色：向上拉曲线增加绿色，向下增加品红色；
- 蓝色：向上拉曲线增加蓝色，向下增加黄色；
- 亮度：向上拉曲线增加色彩饱和度，向下降低色彩饱和度。

单击 图标，选择预设样式（内设30种各式各样的样式），单击即可应用，如图2-51所示。也可以在选择的样式的基础上进行调整。

中性　　柔和对比　　强烈对比　　调亮　　调暗

图2-51

知识链接

在曲线上单击即可添加控制点，左右拖动可调整控制点的位置。长按控制点显示参考网格。

2.3.5 白平衡

白平衡工具主要是对图像中白色的部分进行偏色矫正，以呈现原来的色彩。该工具主要调整色温与着色两个选项。

单击 **Ⓐw** 图标，自动进行白平衡调整。

单击 图标，调整白平衡参数，如图2-52所示。

- 色温：向左拖动添加冷色色温，向右拖动添加暖色色温。
- 着色：向左拖动添加青色，向右拖动添加品红色。

单击 ✐ 图标，在图像上移动，对十字中心所在的位置进行取样，根据取样样式进行白平衡的调整，如图2-53所示。

注意事项

白平衡的调整应放在调整图像的第一步，在原图上可以更好地进行调整。

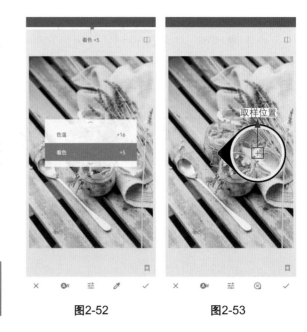

图2-52　　　　图2-53

2.3.6 剪裁、旋转

剪裁工具主要是对图像的某部分进行裁剪。也可以按照比例进行裁剪。进入到剪裁编辑界面，单击▢图标，可以选择画面比例，内设12种剪裁比例，如图2-54所示，除了自由和正方形两个选项，单击↻图标，可切换长宽比例。

旋转工具主要是纠正水平线。进入到如图2-55所示的旋转编辑界面，系统自动校直（可单击"撤销"取消操作），在最上方显示校直角度。单击▸◂图标镜像翻转，如图2-56所示。单击↻图标，每次顺时针旋转90°，如图2-57所示。在空白处上下左右拖动可以调整校直角度。

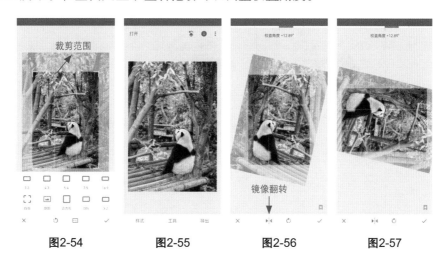

图2-54 图2-55 图2-56 图2-57

2.3.7 视角

视角工具主要用来改变图像局部视角。进入到视角编辑界面，单击▷图标，在弹出的菜单中可对视角的调整方式进行设置，如图2-58所示。单击▣图标，在弹出的菜单中可选择填充方式，如图2-59所示。单击✧图标，自动调整图像，如图2-60所示。

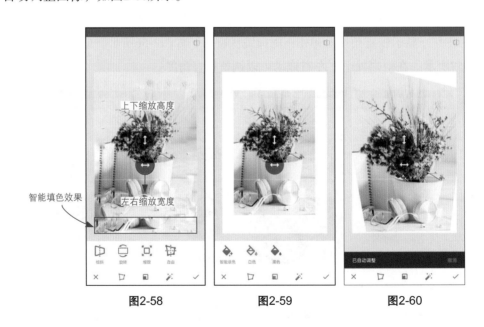

图2-58　　　　　　　图2-59　　　　　　　图2-60

视角的调整方式主要有四种：

- 倾斜▷：上下左右拖动调整倾斜视角。
- 旋转⊝：细微旋转角度。向左拖动顺时针旋转图像，反之逆时针旋转。
- 缩放⌗：沿对角线可以整体放大或缩小图像，上下左右拖动调整图像的高度与宽度，剩下的区域自动填充。
- 自由▷：自由调整，任意各角度拉伸。

填充方式主要有三种：

- 智能填色◈：自动填充与图像相近的颜色与内容。只适用于纯色背景。
- 白色◈：空白区域填充白色。
- 黑色◈：空白区域填充黑色。

单击"撤销"取消自动调整。

2.3.8 展开

展开工具主要是将图像向四周进行扩展。手动向四周拖动即可对扩展的区域进行智能填色、填充白色以及黑色。进入到展开编辑界面，如图2-61所示，填充白色如图2-62所示。

2.3.9 局部

局部工具主要是对局部进行调整。进入局部编辑界面，单击⊕图标，添加局部控制点，上下拖动控制点可选择控制区域的亮度、对比度、饱和度以及结构，如图2-63所示。左右拖动控制点可调整控制点的参数。双指拖动控制点可以调整控制范围的大小，如图2-64所示。

图2-61 图2-62 图2-63 图2-64

2.3.10 画笔

　　画笔工具主要是通过涂抹调整局部效果。进入到如图2-65所示的画笔编辑界面，单击 ✐ 图标，可选择调整项，选择色温，如图2-66所示。在图像上涂抹便可提升色温，如图2-67所示。

调整项主要有四种：

- 加光减光 ✐：调亮或调暗涂抹区域。
- 曝光 ✐：增加或降低涂抹区域的曝光量。
- 色温 ✐：调节涂抹区域的冷暖色调。
- 饱和度 ✐：提高或降低涂抹区域的色彩鲜艳度。

单击↓图标，降低调整项数值。
单击↑图标，增加调整项数值。
单击◉图标，以蒙版的效果显示画笔范围。

图2-65

图2-66

图2-67

注意事项

将数值调整为0，再次单击↓变为橡皮擦模式，涂抹擦除更改效果。继续单击为负值。

2.3.11 文字

文字工具主要是在图像中添加文字。进入到文字编辑界面，单击 图标，在弹出的菜单中可选择文字样式，按住不放可移动位置，如图2-68所示。单击 图标，在弹出的菜单中可以调整透明度。单击 图标，文字和图像互换，如图2-69所示。单击 图标，调整颜色文字和背景颜色，如图2-70所示。双击文字样式，输入空格键，即可得到空白效果，如图2-71所示。

图2-68　　　　　　图2-69　　　　　　图2-70　　　　　　图2-71

2.4 Snapseed特殊效果类工具

特殊效果类工具一共有16种，包括HDR景观、魅力光晕、色调对比度、戏剧效果、复古等。下面进行效果的介绍。

2.4.1 HDR景观

HDR景观工具即用高动态光照渲染图像，对曝光不足的风景图像可以将其暗部的细节还原出来，减少过曝的部分，让画面更加平衡，常用于风景图像调整。进入到HDR景观编辑界面，单击图标，在弹出的菜单中有四种样式，单击即可应用，如图2-72所示。单击图标，可以调整滤镜强度、亮度以及饱和度的参数，如图2-73所示。其中滤镜强度主要是调整所选风格效果的强度。

图2-72

图2-73

2.4.2 魅力光晕

　　魅力光晕工具主要是营造柔软的光晕为图像添加梦幻效果。进入到魅力光晕编辑界面，单击 图标，在弹出的菜单中有五种样式，单击即可应用，如图2-74所示。单击 图标，可以调整光晕、饱和度以及暖色调的参数，如图2-75所示。

2.4.3 色调对比度

　　色调对比度工具主要是对图像各个层次的色调进行调整，使画面更加通透。进入到色调对比度编辑界面，如图2-76所示。单击 图标，可以调整高色调（高光）、中色调（中灰色）、低色调（阴影）、保护阴影以及保护高光的参数，如图2-77所示。其中保护高光和保护阴影主要是在调整高低色调后，防止高光和阴影部分细节丢失。

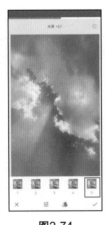

图2-74

图2-75

图2-76

图2-77

2.4.4 戏剧效果

戏剧效果工具是一种戏剧风格的艺术效果滤镜。进入到戏剧效果编辑界面，单击◐图标，在弹出的菜单中有6种预设样式，单击即可应用，如图2-78所示。单击芏图标，可以调整滤镜强度以及饱和度的参数，如图2-79所示。

2.4.5 复古

复古工具是一种彩色胶片的怀旧效果滤镜。进入到复古编辑界面，单击◐图标，在弹出的菜单中有12种预设样式，单击即可应用，如图2-80所示。单击▦图标，可以对图像中非对焦区域进行虚化处理；单击芏图标，可以调整亮度、饱和度、样式强度以及晕影强度的参数，如图2-81所示。

图2-78

图2-79

图2-80

图2-81

2.4.6 粗粒胶片

粗粒胶片工具是一种仿胶片效果滤镜，可以添加颗粒效果。进入到粗粒胶片编辑界面，单击▲图标，在弹出的菜单中有18种预设样式，单击即可应用，如图2-82所示。单击✦图标，可以调整粒度以及样式强度的参数，如图2-83所示。

2.4.7 怀旧

怀旧工具是借助漏光、刮擦、胶片等风格制作逼真老照片冲印效果。进入到怀旧编辑界面，单击✕图标，随机选择风格样式。单击▲图标，在弹出的菜单中有18种预设样式，单击即可应用，如图2-84所示。单击✦图标，可以调整亮度、对比度、饱和度、样式强度、刮痕以及漏光的参数，如图2-85所示。

图2-82

图2-83

图2-84

图2-85

2.4.8 斑驳

斑驳工具是为图像添加纹理，营造老照片效果。进入到斑驳编辑界面，单击 图标，在弹出的菜单中有5种纹理样式，单击即可应用，如图2-86所示。单击 图标，可以调整样式、亮度、对比度、饱和度以及纹理强度的参数，如图2-87所示。其中，在样式中有1499种样式可供选择。

图2-86

图2-87

2.4.9 黑白

　　黑白工具是将图像做黑白处理。单击╳图标，随机选择风格样式。进入到黑白编辑界面，如图2-88所示，单击▨图标，在弹出的菜单中有6种预设样式，单击即可应用。如图2-89所示，单击◉图标，在弹出的菜单中可选择色彩滤镜。单击▥图标，可以调整亮度、对比度以及粒度的参数，如图2-90所示。

图2-88　　　　　　　　　　图2-89

图2-90

2.4.10 黑白电影

　　黑白电影工具是将各种图像处理为黑白电影效果的滤镜。进入到黑白电影编辑界面，单击🖌图标，在弹出的菜单中有14种预设样式，单击即可应用，如图2-91所示。单击▦图标，可以调整亮度、柔化、粒度以及滤镜强度的参数，如图2-92所示。

2.4.11 美颜

　　美颜工具主要处理人物的肤色以及肤质（磨皮）。进入到美颜编辑界面，单击🖌图标，在弹出的菜单中有9种风格样式，单击即可应用，如图2-93所示。单击☺图标，在弹出的菜单中选择肤色，单击即可应用。单击▦图标，可以调整面部提亮、嫩肤以及亮眼的参数，如图2-94所示。

图2-91

图2-92

图2-93

图2-94

49

2.4.12 头部姿势

头部姿势工具主要是针对面部进行调整。使用该工具时，需双击放大图像。进入到头部姿势编辑界面，会自动识别人脸，上下左右拖动可以对人的头部姿势、眼睛、嘴型进行调整，如图2-95所示。单击 ⪫ 图标，可以调整瞳孔大小、笑容以及焦距的参数，如图2-96所示。

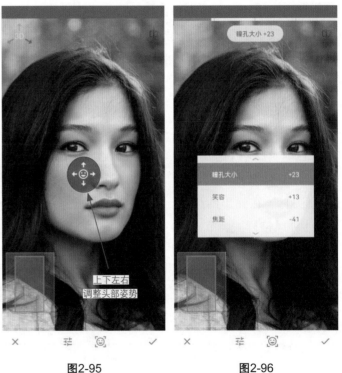

图2-95　　　　　　　　图2-96

2.4.13 镜头模糊

镜头模糊工具主要对场景中主体、背景、前景或者某些特定的内容进行模糊处理。进入到镜头模糊编辑界面，单击 图标，在弹出的菜单中有11种风格样式，单击即可应用，拖动可调整焦点的大小、形状或旋转，如图2-97所示。单击 图标，可以调整模糊强度、过渡以及晕影强度的参数，如图2-98所示。单击 图标，改变模糊的形状为线型，如图2-99所示。

2.4.14 晕影

晕影工具主要增加或减少暗角以及中心部分的明暗。进入到晕影编辑界面，按住蓝点拖动调整晕影中心位置，双指张合缩放晕影范围的大小。单击 图标，可以调整外部亮度以及内部亮度的参数，如图2-100所示。

图2-97

图2-98

图2-99

图2-100

2.4.15 双重曝光

双重曝光工具主要是叠加两幅或两幅以上图像。进入到双重曝光编辑界面，单击█图标添加图像，如图2-101所示。用双指调整图像大小以及角度。单击█图标，在弹出的菜单中有5种预设样式，单击即可应用，如图2-102所示。单击○图标，调整不透明度的参数值，如图2-103所示。

2.4.16 相框

相框工具主要是为图像添加相框。进入到相框编辑界面，在弹出的菜单中有23种预设样式，单击即可应用。其中的█图标，可多次单击变化同一风格的样式，如图2-104所示。

图2-101　　　　　图2-102　　　　　图2-103　　　　　图2-104

小试牛刀：调整风景图像并添加相框

本案例将调整风景图像并添加相框。调整图像的白平衡、晕影、镜头模糊，使用画笔工具局部调整色温、饱和度，为图像添加粗粒胶片效果以增加质感，使用展开调整画面显示，最后添加相框并保存样式。下面将对具体的操作步骤进行介绍。

Step01：启动Snapseed，进入到起始界面，单击任意位置导入图像，如图2-105所示。

Step02：在工具中选择"白平衡"▨，单击芋图标，调整色温的参数，如图2-106所示。

Step03：选择"晕影"▢，单击芋图标，调整外部亮度以及内部亮度的参数，如图2-107所示。

图2-105

图2-106

图2-107

Step04：选择"镜头模糊"☺，调整焦点的大小，如图2-108所示。单击芋图标，调整模糊强度、过渡以及晕影强度的参数，如图2-109所示。

53

图2-108　　　　　　　　　　　　　图2-109

Step05：选择"画笔" ✐，放大图像，如图2-110所示。选择"色温" ✐，在银杏叶上涂抹，如图2-111所示。选择"饱和度" ✐，在银杏上涂抹，如图2-112所示。

图2-110　　　　　　　　　图2-111　　　　　　　　　图2-112

Step06：选择"粗粒胶片"▣，单击📷图标，在弹出的菜单中选择B04预设样式，如图2-113所示。单击图标，调整粒度以及样式强度的参数，如图2-114所示。

Step07：选择"相框"📷，在弹出的菜单中选择样式10，如图2-115所示。

图2-113

图2-114

图2-115

Step08：选择"展开"⬚，向外扩展填充白色，如图2-116所示。

Step09：选择"相框"📷，在弹出的菜单中选择样式19，如图2-117所示。

图2-116

图2-117

Step10：在样式中单击 ◎ 图标，在弹出的菜单中保存样式，如图2-118、图2-119所示。至此，就完成了风景图像的调整。

图2-118

图2-119

第
3
章

极具创意的图像处理
App——MIX滤镜大师

（内容导读）

本章主要介绍MIX滤镜大师软件的基本操作流程，以及各个工具的使用与效果展示。其中包括使用裁剪、滤镜、编辑工具箱对图像进行编辑操作；使用涂抹、去污点、调整笔刷、小星球对图像局部进行修整；为图像添加油画、素描等艺术滤镜；制作照片海报。最后呈现一个综合性的实操练习，使人们更加直观地了解一幅平凡的图像如何变得有光彩。

（学习目标）

1. 了解MIX滤镜大师操作流程。
2. 熟悉MIX基础图像编辑。
3. 熟悉MIX局部修整。
4. 熟悉MIX照片海报制作。

3.1 MIX基础图像编辑

MIX滤镜大师由移动互联网著名摄影类品牌Camera360出品，是一款强大且易用的图像编辑应用，图标如图3-1所示。MIX滤镜大师内含130个高品质滤镜、16种基础调节工具，外加专业的曲线、HSL等调色工具，海量海报模板以及60多种纹理效果可供选择，为用户提供了创意无限的图像编辑体验。在社区、学苑、商店，用户可进行各种模板的下载以及操作技巧的学习。

图3-1

3.1.1 MIX的基本操作流程

启动MIX滤镜大师软件，进入到首页，如图3-2所示。单击"编辑" ，在编辑界面中单击右上角的 图标可选择打开文件的路径，如图3-3所示。

单击选择图像导入，进入到处理界面，如图3-4所示。调整完成后单击"保存"即可，如图3-5所示。

图3-2

图3-3

图3-4

图3-5

3.1.2 二次构图——裁剪

导入图像后，单击"裁剪" ![按钮]，进入到处理界面。在"裁剪"选项中可对图像进行水平（旋转）、长宽比、旋转、翻转、纵向透视、横向透视以及拉伸调整。

- 单击"水平"按钮，向左拖动圆点顺时针旋转放大，向右拖动圆点逆时针旋转放大，如图3-6所示。
- 单击"长宽比"按钮，显示自由、1∶1、3∶4等共计6个长宽比选项。以16∶9为例，若图像是横构图，单击为16∶9，再次单击则变为9∶16，如图3-7所示。
- 单击"旋转"按钮，图像依次顺时针旋转90°；单击"翻转"按钮，图像水平翻转180°。

图3-6

图3-7

- 单击"纵向透视"按钮，向左拖动圆点，图像自上向下透视倾斜；向右拖动圆点，图像自下向上透视倾斜，如图3-8所示。
- 单击"横向透视"按钮，向左拖动圆点，图像自右向左透视倾斜；向右拖动圆点，图像自左向右透视倾斜，如图3-9所示。

● 单击"拉伸"按钮，向左拖动圆点，图像水平拉伸；向右拖动原点，图像垂直拉伸，如图3-10所示。

图3-8　　　　　　　　　　　　　　图3-9　　　　　　　　　　　　　　图3-10

注意事项

在该页面顶端三个按钮分别为撤销 、重做 、重置 。

3.1.3 基础调节——调整

单击"编辑工具箱" 按钮，进入到"调整"处理界面。在"调整" 选项中可对图像进行曝光、对比度、高光、阴影、层次、饱和度等设置，如图3-11所示。

图3-11

　　打开一幅图像，分别选择曝光、饱和度、暗角、中心亮度，拖动圆点进行调整，如图3-12～图3-15所示。

图3-12　　　　　　　图3-13　　　　　　　图3-14　　　　　　　图3-15

3.1.4　添彩滤镜——效果

　　单击"效果"*Fx*按钮，进入到处理界面。在该选项中有14组专业效果可供选择，如图3-16所示。

图3-16

单击"天空"展开其子效果组，如图3-17所示。选择S9应用，单击该效果图标，拖动圆点调整效果程度，如图3-18、图3-19所示。单击该滤镜组上方 按钮，进入到效果管理界面，如图3-20所示。长按拖动可调整其顺序。

图3-17　　　　　　图3-18　　　　　　图3-19　　　　　　图3-20

3.1.5 戏剧光效——纹理

单击"纹理" 按钮，进入到处理界面。该选项有7组纹理效果可供选择，如图3-21所示。

单击"天气"展开其子纹理组，如图3-22所示。选择W4应用，单击该纹理图标，拖动圆点调整效果程度与旋转角度，如图3-23、图3-24所示。

图3-21

图3-22　　　　图3-23　　　　图3-24

3.1.6 朦胧景深——虚化

单击"虚化"██按钮，进入到处理界面，如图3-25所示。该选项可以对图像进行圆形、线性虚化以及进行整体模糊处理。

- 单击"圆形"◎按钮，按住图像拖动调整虚化区域，双指缩放调整显示的范围，白色的部分为虚化部分，如图3-26所示。拖动圆点调整虚化强度，如图3-27所示。
- 单击"线性"██按钮，调整光斑选项和强度，效果如图3-28所示。
- 单击"模糊"██按钮，效果如图3-29所示。

图3-25　　　　图3-26　　　　图3-27　　　　图3-28　　　　图3-29

3.1.7 万能调色——曲线

单击"曲线" 按钮，进入到处理界面。该选项有19个曲线预设效果可供选择，如图3-30所示。

图3-30

在图像上的直方图上单击创建调整圆点，按住圆点向上拖动提亮图像，向下拖动压暗图像，如图3-31所示。也可以拖动滑块 ⊙ 进行调整，如图3-32所示。

- ⬜：单击RGB按钮调整图像的整体明暗对比。
- 🟥：单击红色按钮增加图像的红色与青色。
- 🟩：单击绿色按钮增加图像的绿色与品红色。
- 🟦：单击蓝色按钮增加图像的蓝色与黄色。
- ⊙：按住该按钮，隐藏直方图。

调整效果如图3-33所示。

图3-31　　　　图3-32　　　　图3-33

3.1.8 专业调色工具

在"编辑工具箱"的处理界面中,还有三组专业调色工具:色相/饱和度、色调分离、色彩平衡。

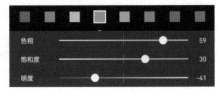

图3-34

(1)色相/饱和度

单击"色相/饱和度" ◎ 按钮,该工具组可以对图像中各种色彩的色相、饱和度以及明度进行调整,如图3-34所示。

(2)色调分离

单击"色调分离" ▤ 按钮,该工具组可以分离图像的高光 ⓢ、阴影 ⓗ 的色相、饱和度,如图3-35所示。单击 ◀ 按钮,显示色域,拖动圆圈进行色相取色,如图3-36所示。单击 ⚓ 按钮,左右拖动圆点整体调整高光与阴影平衡,如图3-37所示。

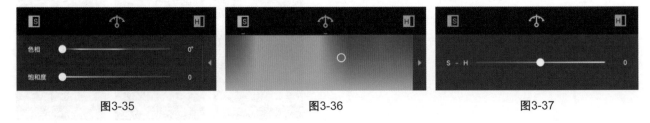

图3-35 图3-36 图3-37

（3）色彩平衡

单击"色彩平衡"按钮，该工具组可以校正图像偏色，能对图像的高光 **S**、中间调 **M**、阴影 **H** 进行调整，如图3-38所示。

注意事项

> 其中，R-C表示红色-青色；G-M表示绿色-品红色；B-Y表示蓝色-黄色。

图3-38

3.1.9 故障重影——色差

单击"色差"按钮，进入到处理界面，如图3-39所示。向左拖动圆点扩散加强黄色和蓝色，如图3-40所示。向右拖动圆点扩散加强品红色和浅蓝色。拖动十字中心调整色差位置，如图3-41所示。

注意事项

> 色差选项可以轻松地达到Photoshop通道混合调色的效果。

图3-39 图3-40 图3-41

3.2 细致的局部修整

单击"局部修整" 按钮，导入图像进入"局部修整"处理界面，如图3-42所示。

3.2.1 创意马赛克——涂抹

单击"涂抹"按钮，进入到"马赛克"处理界面，该工具有方块、线条以及心形等8种马赛克效果，使用云朵涂抹的效果如图3-43所示。单击"创意"按钮，有包括樱花、银杏以及绿叶等8种创意效果，使用气泡涂抹的效果如图3-44所示。单击"荧光笔"按钮，有红、黄以及黑白等6种颜色，使用荧光红涂抹的效果如图3-45所示。

图3-42　　　图3-43　　　图3-44　　　图3-45

3.2.2 消除污点——去污点

单击"去污点" 按钮，双指缩放图像，在污点处单击以消除，如图3-46、图3-47所示。

3.2.3 局部调整——调整笔刷

单击"调整笔刷" 按钮，可设置笔刷的大小、硬度与不透明度对图像的亮度、饱和度、对比度、锐度进行调整，如图3-48、图3-49所示。

图3-46　　　　图3-47　　　　图3-48　　　　图3-49

注意事项

局部修整中的渐变镜为会员收费项目，可以用来调整局部色温、亮度、饱和度等，也可以添加渐变滤镜效果、突出画面主体或添加创意光效等。

3.2.4 微缩全景——小星球

　　小星球工具可以将合适的图像制作成有趣的微缩全景效果。单击"小星球" 按钮，如图3-50所示。该工具主要有三个调节选项："效果选择""边缘处理""结果调整"。

　　左右拖动"效果选择"圆点可在 和 效果之间进行调整；拖动"边缘处理" 圆点可融合图像拼接的痕迹，如图3-51、图3-52所示。 按钮为调整对齐，若地平线存在倾斜，可拖动该圆点进行调整；在"结果调整"中可调整旋转角度 和缩放大小 ，如图3-53所示。

图3-50　　　　　　　图3-51　　　　　　　图3-52　　　　　　　图3-53

注意事项

适合制作小星球特效的图像类型：
① 风景照，有调好的地平线，有天空；
② 有前景，如地面、水面、草坪、沙滩等；
③ 居中完整的高大建筑等。

3.3 风格多样的滤镜

在MIX滤镜大师的首页中，向下拖动，如图3-54所示，选择任意图像单击进入，如图3-55所示，单击 按钮查看操作步骤和参数，单击 下载 按钮下载滤镜，可在下载过程中对滤镜重命名。

单击"编辑"导入图像，如图3-56所示。选择"自定义"标签，单击保存的"无题"滤镜即可应用，如图3-57所示。

图3-54 图3-55 图3-56 图3-57

3.3.1 滤镜

在"编辑"处理界面中，默认为"滤镜"处理界面。在该选项中有16组滤镜效果可供选择，如图3-58所示。

图3-58

单击"即显胶片"展开其子效果组，如图3-59所示。选择"富士FP-100C d"应用，单击💟按钮收藏滤镜，如图3-60所示。选择"收藏"标签可查看应用，如图3-61所示。单击该滤镜组上方🔍按钮，拖动查看全部滤镜效果，如图3-62所示。选择"推荐"标签，可下载更多滤镜组，如图3-63所示。

图3-59　　　　图3-60　　　　图3-61

图3-62　　　　　　图3-63

3.3.2 新奇的艺术滤镜

单击"艺术滤镜"按钮，进入到"艺术滤镜"处理界面。在该选项中有Pencil、Vintage以及Hazy等12组滤镜效果可供选择，如图3-64所示。

图3-64

在"艺术滤镜"处理界面中主要有"裁剪"和"艺术滤镜"两个选项，如图3-65所示。

拖动选择"Color Ink"应用，拖动圆点调整滤镜的程度，如图3-66所示。

图3-65　　　　图3-66

3.4 照片海报

单击"照片海报"按钮，导入图像进入"照片海报"处理界面，在该界面中有模板、背景、图片、文字等共计6个操作选项，如图3-67所示。

图3-67

3.4.1 模板效果

在"模板"图标上方拖动标签，单击可快速选择该标签类型的模板，如图3-68、图3-69所示。单击模板库按钮进入模板库，拖动选择模板，也可快速搜索模板进行下载，如图3-70～图3-72所示。

| 图3-68 | 图3-69 | 图3-70 | 图3-71 | 图3-72 |

3.4.2 背景效果

导入图像，单击"背景"■按钮，单击开启按钮开启背景效果，默认为1：1白色背景，如图3-73所示。

单击纯色后的色块，可选择预设颜色进行替换，如图3-74所示。除了更改纯色背景，还可以更改为渐变色□，添加纹理■，替换背景图■。

比例后有4组不同的长宽比，单击按钮为3：4■，再次单击变为4：3■，效果如图3-75所示。

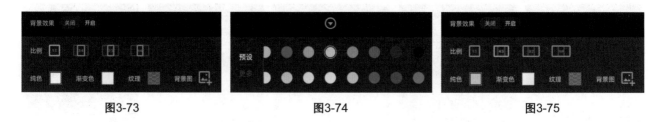

图3-73　　　　　　　　　　图3-74　　　　　　　　　　图3-75

3.4.3 图片效果

单击"图片"■按钮，可对图像的比例、圆角、阴影等效果进行设置，如图3-76所示。单击"编辑"■按钮进入到"编辑"处理界面，可进行裁剪、滤镜以及编辑工具箱等操作。

在"图片比例"后可设置图像的比例，和"背景"效果不同的是：该选项是在图像的原始比例上进行更改，比例外的部分显示白色。在"圆角效果"中可单击■按钮调整图像圆角弧度，单击次数越多，

弧度越大，单击█恢复到上一步。单击"阴影"后的█按钮，可为图像添加阴影，并设置其颜色、硬度、偏移以及角度，如图3-77所示。

图3-76

图3-77

注意事项

图片选项中的圆角以及阴影效果需开启背景效果才可使用。

3.4.4 文字效果

单击"文字"█按钮，可为图像添加文本信息并设置样式。

单击█按钮添加文本信息。

单击█按钮编辑文字。

单击█按钮设置中文以及英文字体，如图3-78所示。

单击█按钮设置排版方向、对齐方式、行间距以及字间距，如图3-79所示。

图3-78

图3-79

单击🎨按钮设置文字的颜色、描边、背景、阴影以及不透明度，如图3-80所示。

单击✥按钮，可手动移动调整，也可单击移动箭头、缩放、旋转、翻转进行调整，若有多个文字图层，可在层级后进行调整，如图3-81所示。

图3-80

图3-81

3.4.5 图形效果

单击"图形"◩按钮，可添加几何图形、装饰、中式元素等多种图形样式，如图3-82所示。单击"对话框"展开其子图形组，如图3-83所示。单击🎨按钮设置图形的颜色、阴影以及不透明度，如图3-84所示。

图3-82

图3-83

图3-84

3.4.6 组件效果

单击"组件"按钮，可添加各种水印文字效果。单击展开其子组件，如图3-85所示。单击按钮，在"对齐"后设置组件的对齐方式，在"等间距"后设置组件的等距分布，如图3-86所示。单击按钮设置组件的颜色、阴影以及不透明度。单击按钮调整图形状态。

图3-85

图3-86

小试牛刀：制作照片海报

本案例将制作图像海报。首先调整照片海报比例，设置胶片效果，添加并制作镂空文字，添加不透明图形进行修饰。下面将对具体的操作步骤进行介绍。

Step01：启动MIX滤镜大师，进入到首页，单击"照片海报"按钮，导入图像，如图3-87所示。

Step02：单击"背景"按钮，单击开启按钮开启背景效果，设置背景比例3∶4，如图3-88所示。

Step03：单击"图像"▣按钮，设置图像比例为3∶4，单击▦按钮调整图像大小，单击"裁剪"▣按钮调整图像显示，如图3-89所示。

Step04：单击"编辑"▨按钮进入到"编辑"处理界面，单击"编辑工具箱>效果>F4"，如图3-90所示。

图3-87　　　　　　图3-88　　　　　　图3-89　　　　　　图3-90

Step05：单击"文字" **T** 按钮，单击 **+** 按钮输入"圣诞节快乐"，如图3-91所示。

Step06：单击 **≣** 按钮，更改文字排版方向，如图3-92所示。

Step07：单击 **⊘** 按钮，设置背景颜色为白色，如图3-93所示。

Step08：设置文字不透明度为0，调整大小与摆放位置，如图3-94所示。

图3-91　　　　　　图3-92　　　　　　图3-93　　　　　　图3-94

Step09：单击"图形" 按钮，选择"几何图形"组的正方形单击添加，如图3-95所示。

Step10：设置图形的颜色和不透明度，如图3-96所示。

Step11：调整图形的大小，单击 ▉ 按钮调整图层位置，如图3-97所示。

Step12：调整不透明度与位置，如图3-98所示。

至此，完成照片海报的制作。

图3-95　　　　　　图3-96　　　　　　图3-97　　　　　　图3-98

功能丰富的后期处理

App——PicsArt美易

内容
导读

本章主要介绍PicsArt美易图像编辑软件的基本操作流程，以及各个工具的使用与效果展示。其中包括基础工具、特效滤镜、人像、贴纸、抠图、文本、背景、遮罩等操作；多图网格、自由式、画框拼图与海量潮流模板（会员）应用编辑；使用涂鸦笔和绘画工具对图像进行装饰。最后呈现一个综合性的实操练习，使人们更加直观地了解一幅平凡的图像如何变得有光彩。

学习
目标

1. 了解PicsArt美易操作流程。

2. 熟悉PicsArt美易工具的使用。

3. 熟悉PicsArt美易拼图与海报制作。

4. 熟悉PicsArt美易绘图与涂鸦应用。

4.1 PicsArt美易基础图像编辑

PicsArt美易图像编辑（PicsArt Photo & Video Editor）是一款功能强大的图像编辑分享应用，图标如图4-1所示，可进行拍照，对图像和视频进行编辑，为图像添加文字、图案贴纸以及艺术滤镜等，被称为艺术家们的社交网络和图像的作品库。

图4-1

4.1.1 PicsArt美易的基本操作流程

启动PicsArt美易图像编辑软件，进入到创建界面，可选择照片、视频、拼图、海报模板、绘图、背景以及彩色背景进行编辑，如图4-2、图4-3所示。

在照片选项中选择素材图像，进入到处理界面，调整完成后单击 按钮保存，如图4-4所示。

图4-2　　　　　　图4-3　　　　　　图4-4

注意事项

在PicsArt美易图像编辑软件中，共有16种编辑工具，可对图像进行裁剪、拼贴，添加特效、贴纸、涂鸦、画框等操作，如图4-5所示。其中Gold 选项为会员专属。

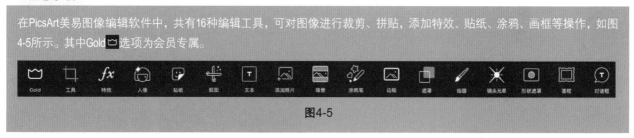

图4-5

4.1.2 PicsArt美易编辑工具

单击"工具" 按钮，显示14种基础调整工具，如图4-6所示。部分工具介绍如下：

- 裁剪 ：有多种裁剪比例。
- 删除 ：擦除瑕疵（会员专属）。
- 变形 ：可对图像局部进行弯曲、逆/顺时螺旋等操作。
- RGB通道 ：调整画面的明暗对比。
- 调节 ：调整图像的亮度、对比度、清晰度以及色温等。
- 增强 ：增强图像的亮度和饱和度。
- 倾斜移轴 ：线性和径向模糊图像。
- 视角 ：制作视觉倾斜的效果，或校正倾斜角度。

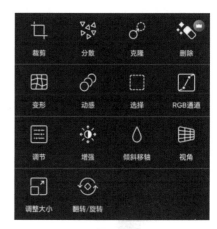

图4-6

- 调整大小█：调整图像尺寸。
- 翻转/旋转◎：左右翻转和水平竖直旋转图像。

（1）粒子消失——分散

分散工具可以制作粒子消失效果。单击"分散"█按钮，调整画笔尺寸，涂抹需要分散的部分，如图4-7所示。单击→按钮分散，在分散处理界面中可调整变形效果、尺寸大小、方向，如图4-8所示。除此之外，还可以减淡分散部分的颜色以及设置图像的混合模式。

单击"选择"█按钮进入到调整界面，可选择保留的部分，如图4-9所示为保留背景部分。

单击"恢复"█和"清除"█按钮，可设置画笔的尺寸、不透明度以及硬度以恢复和清除分散部分，如图4-10所示。

单击"形状"█按钮调整分散效果部分的显示形状，单击"反转"█按钮，反转显示效果。如图4-11所示。

图4-7

图4-8

图4-9 　　　　　　　　　图4-10 　　　　　　　　　图4-11

（2）复制克隆——克隆

克隆工具相当于Photoshop中的仿制印章工具，可进行瑕疵修复，也可以进行复制拷贝。单击"克隆" 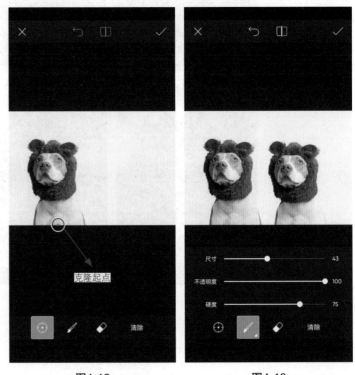按钮，进入到克隆处理界面，单击"选择参考区域" 按钮确定起始点，如图4-12所示。单击"画笔工具" 按钮调整画笔尺寸，涂抹进行克隆，如图4-13所示。单击"橡皮擦" 按钮擦除多余部分。

图4-12

图4-13

（3）局部调整——选择

选择工具可以对局部创建的选区进行调整。单击"选择"■按钮，进入到选择处理界面，可使用矩形、椭圆、画笔以及套索绘制选区，可在顶部对选择的部分进行剪切、复制、裁剪以及反转操作，如图4-14、图4-15所示，还可以为其添加特效。

图4-14

图4-15

（4）增加重影——动感

动感工具可以在创建选区后制作运动重影效果。单击"动感" 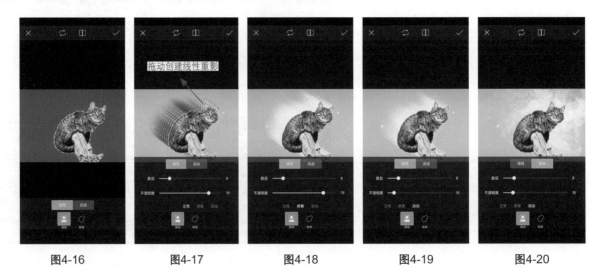 按钮进入到动感处理界面，可自动创建选区，也可以手动绘制，如图4-16所示。拖动可多角度创建线性重影，根据需要调整重影数目、不透明度以及显示模式，如图4-17～图4-19所示。将线性更改为自由，可随机扩散重影，如图4-20所示。

<div style="float:right">

注意事项

动感工具可搭配特效中的模糊滤镜制作景深或运动模糊效果，以突出主体。

</div>

图4-16　　　图4-17　　　图4-18　　　图4-19　　　图4-20

4.1.3　特效滤镜制作

单击"特效" fx 按钮，可添加简单、滤镜、黑白、模糊、线条画、颜色、艺术效果、魔法、拼脸以及纸等特效，单击即可应用。应用后可调整程度以及混合模式。

- 简单：该选项中有减淡、傍晚、甜杏等基础滤镜特效，如图4-21、图4-22所示为原图和复古2特效。
- 滤镜：该选项中有HDR、噪点模糊、胶片、故障、虚光等特效，如图4-23所示为夏之蝉特效。

图4-21　　　　　　　　　　图4-22　　　　　　　　　　图4-23

- 黑白：该选项中有不同程度的黑白对比特效，如图4-24所示为黑白对比特效。
- 模糊：该选项中有模糊、变焦、径向模糊、镜头模糊、智能模糊以及动感模糊等特效，如图4-25所示为径向模糊特效。

图4-24 图4-25

- 线条画：该选项中有多种手绘线条可供选择，可调整线条画的位置、颜色等参数，如图4-26所示为SKTCH1效果。
- 颜色：该选项中有泼色、颜色替换、暗房、波普艺术等多种颜色特效，如图4-27所示为泼色特效。
- 艺术效果：该选项中有油画、多边形、虚化、小小星球、浮雕等多种艺术特效，如图4-28所示为镜像特效。

图4-26 图4-27 图4-28

- 魔法：该选项中有Flora、Galaxy、Soul、Plein Air等多种特效，如图4-29所示为Feast特效。
- 拼脸：该选项中有根据图像随机产生拼贴艺术五官的特效，如图4-30所示为CNC1随机特效。
- 纸：该选项中有8个不同的纸张特效，如图4-31所示为模板7特效。

图4-29 图4-30 图4-31

4.1.4 人像处理

单击"人像" 按钮，可选择脸、皱纹、眼袋、肤色等选项进行调整。

- 自动：一键美颜。
- 脸：调整脸部形状，包括鼻子、嘴、嘴唇、眼睛以及眉毛参数。
- 皱纹：可自动、手动减淡皱纹。
- 光滑：可自动、手动涂抹想要光滑的区域，如图4-32、图4-33所示。
- 眼袋：可自动、手动淡化眼袋。
- 面部修复：手动涂抹修复皮肤。
- 重新打光：手动设置光源，调整其尺寸和亮度。
- 斑点修复：可自动、手动删除污点区域。
- 肤色：可自动、手动调整皮肤颜色。
- 头发颜色：可自动、手动调整头发颜色，如图4-34所示。
- 细节：手动涂抹强化细节。
- 眼睛颜色：可调整眼睛颜色，如图4-35所示。
- 牙齿美白：可自动、手动调整牙齿颜色。
- 重塑：相当于"液化"，可调整五官、身材等。
- 红眼：去除眼部红色。

| 图4-32 | 图4-33 | 图4-34 | 图4-35 |

4.1.5 添加贴纸

单击"贴纸"按钮，可添加各种动物、手写字、妆容、特效气氛等贴纸。如图4-36、图4-37所示为添加贴纸前后的效果。

4.1.6 一键抠图

单击"抠图" 按钮，可自动识别人、脸、衣服、天空、背景等元素。单击"形状" 按钮，选择任意形状创建选区，单击 按钮完成抠取，如图4-38所示。

选择人标签，系统自动进行人物选择；单击 按钮隐藏背景预览效果；单击 按钮，调整尺寸和硬度，涂抹以清除背景，单击 按钮涂抹以恢复，如图4-39所示。

| 图4-36 | 图4-37 | 图4-38 | 图4-39 |

4.1.7　添加文本、图像与调整背景

单击"文本"⬛按钮，输入文字后可设置字体，调整排版方向，更改颜色、字体背景、描边，设置间距、不透明度、混合模式、阴影以及折弯效果。如图4-40、图4-41所示为原图和添加渐变文字效果后的图像。

图4-40

图4-41

导入图像，添加模糊特效，如图4-42所示。单击"添加照片"⬛按钮，可添加一幅或多幅图像或背景，添加图像后调整大小与显示状态（裁剪、翻转、旋转等），设置不透明度，添加阴影、特效、边框、画框等效果。如图4-43所示为裁剪为圆角矩形并添加阴影的效果。

单击"背景"⬛按钮，设置背景颜色；单击⬛按钮，设置背景比例；单击⬛按钮，设置背景图像；单击⬛按钮，添加图像；单击⬛按钮设置阴影的模糊度、不透明度以及偏移和颜色等。如图4-44所示为调整背景以后的效果。

图4-42

图4-43

图4-44

4.1.8 边框、画框、对话框

在特效组中有边框和画框两个工具。

单击"边框"▣按钮，默认为"外部"边框。单击色块，拖动色轮或使用预设颜色，拖动圆点调整外部、内部与半径，如图4-45所示。选择"内部"边框，拖动圆点调整外部、内部以及不透明度，如图4-46所示。

单击"画框"▣按钮，可选择画框素材进行添加，如图4-47、图4-48所示。应用后单击"画框"▣按钮可更改效果，单击◈按钮擦除多余部分。

单击"对话框"▣按钮，可选择对话框样式并输入文字，单击✓按钮，可设置对话框的填充颜色、字体、不透明度与混合模式，也可以对其进行复制，调整图层顺序。

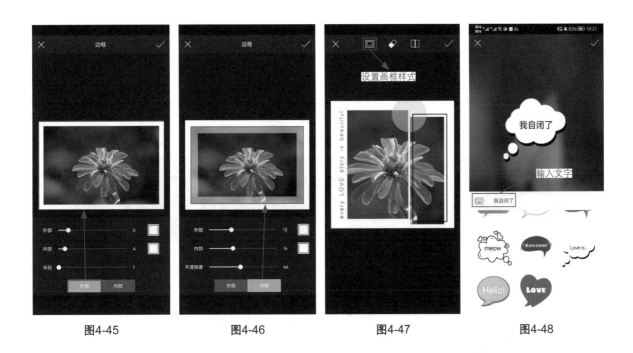

图4-45 图4-46 图4-47 图4-48

4.1.9 遮罩与形状遮罩

在特效组中有遮罩和形状遮罩两个工具。

单击"遮罩" 按钮，可选择折痕、灰尘、阴影、塑料等特效，单击即可应用，还可以调节方向、不透明度、色相以及混合模式，多余的部分可使用橡皮擦擦除。如图4-49、图4-50所示为阴影边框遮罩特效使用前后的对比。

单击"形状遮罩"按钮，有圆形、三角形、星形等形状，拖动选择任意形状，可对其位置、背景颜色、背景图案、不透明度进行设置，如图4-51所示，单击按钮翻转形状遮罩，如图4-52所示。

图4-49　　　　　　图4-50　　　　　　图4-51　　　　　　图4-52

4.1.10 镜头光晕

　　单击"镜头光晕" ✳ 按钮，进入到光晕特效选择界面，选择合适的效果单击添加，如图4-53、图4-54所示。添加后可调整光晕位置、色相、不透明度等。如图4-55、图4-56所示为使用镜头光晕前后的对比图。

图4-53　　　　　　　图4-54　　　　　　　图4-55　　　　　　　图4-56

4.2 拼图与海报

启动PicsArt美易图像编辑软件，进入到创建界面，在"拼图"选项中有网格、自由式以及画框三种拼图样式可供选择。在"海报模板"选项中可选择各种预设模板。

4.2.1 多样式拼图

在拼图选项中有网格、自由式以及画框三种拼图样式。

（1）网格拼图

单击"网格"田按钮，导入图像，最多可导入10幅图像，单击"下一步"，可调整布局，比例，边框的厚度、半径、宽度以及背景，如图4-57所示。

（2）自由式拼图

单击"自由式"按钮，导入图像。单击图像，可调整图像的不透明度，对图像进行翻转旋转、阴影、裁剪、替换等操作。单击按钮可调整图像顺序。如图4-58所示。

（3）画框拼图

单击"画框"回按钮，选择画框样式，导入图像，单击"下一步"，可分别对图像添加特效，进行翻转、旋转以及删除操作，如图4-59所示。

图4-57 图4-58 图4-59

4.2.2 海报模板

在创建界面单击"海报模板"后的"全部模板"，进入到海报界面，如图4-60所示。可根据尺寸筛选，也可单击标签快捷查找，如图4-61所示。选中模板后单击即可应用，如图4-62所示。单击▣按钮替换图像，也可对图像的显示进行调整。单击➕按钮显示编辑工具，可更改背景，添加文本、贴纸以及照片，如图4-63所示。

图4-60 图4-61 图4-62 图4-63

 4.3　手绘涂鸦

在PicsArt美易软件中可以使用涂鸦笔、绘画两个工具对图像进行修饰。

4.3.1　涂鸦笔

单击"涂鸦笔" 按钮，可对图像进行自定义涂鸦。单击 按钮使用线条进行涂鸦，如图4-64所示；单击 按钮使用虚线涂鸦，如图4-65所示；单击 按钮使用荧光笔涂鸦，如图4-66所示；单击 按钮使用预设图案涂鸦。都可以设置颜色、尺寸与不透明度，如图4-67所示。

图4-64

图4-65

图4-66 图4-67

4.3.2 绘画

在PicsArt美易软件中有两种绘图方法：

① 在创建界面单击绘图选项后的新建编辑⊞按钮；

② 导入图像后单击"绘画" ✎按钮，进入到绘画界面。

单击■按钮可查看、选择图层，新建、删除图层，设置不透明度以及混合模式。单击■按钮，添加空层或图像图层。单击■按钮可对图层进行变形、复制、合并以及清除操作，如图4-68所示。单击"颜色"◉按钮设置画笔颜色；单击"画笔"✐按钮，可选择预设画笔，设置尺寸和不透明度，如图4-69所示；单击"填充"◭按钮选择形状，设置尺寸和不透明度，选择填充或描边效果，如图4-70、图4-71所示；单击"增加对象"▣按钮可添加图像和贴纸。单击■按钮可保存图像、调整显示以及上传GIF格式图像。

图4-68 图4-69 图4-70 图4-71

小试牛刀：制作手机半星球壁纸

本案例将制作手机半星球壁纸。导入喜欢的配色图像，使用变形、抠图创建星球，添加背景并调整显示，最后添加光晕、噪点。简简单单的操作使一幅图像变成一个有趣的星球效果，下面将对具体的操作步骤进行介绍。

Step01：启动PicsArt美易图像编辑软件，进入到首页，导入图像，如图4-72所示。

Step02：在"工具"中单击"弯曲"，设置弯曲参数，在图像上涂抹，如图4-73所示。

Step03：在"抠图"中单击"形状"按钮选择圆形，调整显示大小，如图4-74所示。

Step04：单击✓按钮完成抠取，如图4-75所示。

图4-72　　　　图4-73　　　　图4-74　　　　图4-75

Step05：在"背景" 中单击"比例" 按钮设置背景比例为9：16，调整星球显示，如图4-76
所示。

Step06：单击"颜色" 按钮，设置背景颜色为黑色，如图4-77所示。

Step07：单击"阴影" 按钮，设置阴影的模糊、不透明度以及偏移和颜色，如图4-78、图4-79
所示。

图4-76　　　　　　　图4-77　　　　　　　图4-78　　　　　　　图4-79

Step08：在"涂鸦笔" 中选择预设笔触样式，设置参数，如图4-80所示。

Step09：涂抹背景，如图4-81所示。

Step10：在"特效" fx 中选择滤镜添加噪点模糊（噪声32，减淡4），如图4-82所示。

Step11：应用壁纸效果，如图4-83所示。

至此，完成手机半星球壁纸的制作。

图4-80　　　　图4-81　　　　图4-82　　　　图4-83

内容
导读

本章主要介绍VSCO Cam软件的基本操作流程以及滤镜与效果展示。其中包括17种调整工具的使用，预设滤镜的应用特点以及效果展示。最后呈现一个综合性的实操练习，使人们更加直观地了解一幅平凡的图像如何变得有光彩。

学习
目标

1. 了解VSCO Cam操作流程。
2. 了解VSCO Cam调整工具的使用。
3. 了解VSCO Cam蒙太奇的创建。
4. 熟悉VSCO Cam预设滤镜。

5.1 VSCO Cam基础图像编辑

VSCO Cam是一款多功能胶片摄影软件，包括图像拍摄、图像编辑以及图像分享三大板块。在图像编辑板块中提供了丰富的预设滤镜，可一键应用，还可以对图像的曝光、温度、对比度、淡化、晕影效果进行微调。图标如图5-1所示。

图5-1

5.1.1 VSCO Cam的基本操作流程

启动VSCO Cam软件，进入工作室界面，如图5-2所示。单击 回 按钮进入拍照界面，单击 ➕ 按钮导入图像。单击图像，在右下角有三个选项，如图5-3所示。单击 ⊞ 按钮创建蒙太奇，单击 ✏ 按钮保存并应用配方，单击 ⚙ 按钮进入编辑模式，如图5-4所示。

调整完成后单击"下一步"保存或发布图像，如图5-5所示。

图5-2

图5-3

图5-4

图5-5

5.1.2　VSCO Cam工作室

　　工作室界面是打开VSCO Cam默认显示的界面，单击顶部**工作室✓**，选择标签设置图像的显示样式，如图5-6所示。单击"布局"后 ▦ 按钮设置显示布局，如九宫格、四宫格以及大图模式，如图5-7所示。在该界面中长按图像可以预览，双击图像进入操作详情页，如图5-8所示。单击 ⇄ 按钮进入编辑模式，单击 ●●● 按钮可设置分享选项，如图5-9所示。

图5-6　　　　　　图5-7

图5-8

图5-9

注意事项

VSCO Cam中的"复制编辑"选项可直接复制图像粘贴至其他图像上，除裁剪、拉直、倾斜之外。

5.1.3 VSCO Cam调整工具

VSCO Cam提供了17种调整工具，单击"编辑" ⚬ 按钮进入到编辑界面，如图5-10所示，可以对图像的显示尺寸、颜色、细节进行修饰调整，也可以添加文字、边框。

图5-10

（1）二次构图

调整▣：对图像尺寸进行裁剪；纠正图像中水平线的倾斜。

（2）颜色与细节调整

在VSCO Cam中可以使用"曝光度""对比度""锐化""HSL"等对图像进行颜色与细节的调整。

- 曝光度▧：调整图像的明暗。
- 对比度◑：调整图像的明暗对比。低对比度柔和，高对比度浓烈。
- 锐化△：增加图像锐度。
- 清晰度▲：调整图像的清晰度。
- 饱和度◑：调整图像中颜色的浓度。
- 移除⊙：涂抹删除不想要的地方。

- 色调 ：调整图像中的高光和阴影。
- 白平衡：调整图像的色温和色调。
- 肤色：调整人物皮肤颜色。
- 暗角：调整图像四周的亮度。
- 颗粒：为图像添加颗粒胶片感。
- 褪色：使图像整体变灰，降低饱和度。
- 色调分离：调整图像阴影与高光的颜色。
- HSL：调整6种颜色色值的色相、饱和度、亮度。

（3）添加文字、边框

- 文字 **T**：设置文字颜色、大小、字体样式、对齐方式以及旋转角度。
- 边框：为图像添加边框。

5.1.4 VSCO Cam蒙太奇

使用蒙太奇可以制作剪贴画或视频。选择图像，单击 按钮进入蒙太奇设置界面（图5-11）。

- 画布：设置画布颜色；
- 媒体：替换图像，最多一次添加5幅；

图5-11

- 形状◉：添加形状，可设置颜色；
- 重复▣：复制当前操作布局界面；
- 删除🗑：删除当前场景。

选择添加的图像后如图5-12所示。

- 取消选择✕：取消当前操作；
- 编辑✦：进入到编辑界面；
- 替换▨：替换图像；
- 复制▣：复制图像或形状；
- 不透明度◉：调整不透明度；
- 向后▣：调整图像排序。

单击"添加场景"▮按钮选择布局，如图5-13所示。单击"创作场景"，在新的场景中单击＋添加图像，效果如图5-14所示。单击"完成"可导出视频，若只有一个场景则保存为图像（选择第一个场景单击"删除"🗑），如图5-15所示。

图5-12

图5-13

图5-14

图5-15

5.2　VSCO Cam预设滤镜

　　VSCO Cam中有上百个预设滤镜，如图5-16所示。在预设滤镜中包括所有预设、热门、收藏、最近、针对这张照片、精选等标签，可进行快速选择。如图5-17～图5-19所示分别为选择针对这张照片、暖、冷标签显示的滤镜界面。

图5-16　　　　图5-17　　　　图5-18　　　　图5-19

注意事项

单击"更多" ⬛ 按钮，在更多选项中选择"整理工具栏"，在"预设"选项中可调整预设的顺序和收藏预设。

5.2.1 胶片Film X系滤镜

Film X是VSCO Cam推出的一系列模拟经典胶卷型号成片的色调的滤镜，色彩朴实拟真，主要分为Film X-Agfa、Film X-Fuji、Film X-Kodak、Film X-Ilford。

（1）Film X-Agfa

Film X-Agfa共4款预设，如图5-20所示。暖色调色彩鲜艳度高，偏红偏黄，适合表现美食。如图5-21、图5-22所示为原图和应用AU5预设的效果。

图5-20

图5-21

图5-22

（2）Film X-Fuji

Film X-Fuji共11款预设，如图5-23所示。低对比度滤镜适用于多场景，尤其是含绿色元素时。FN16为黑白滤镜。如图5-24、图5-25所示为原图和应用FV5预设的效果。

滤镜参数——FV5强度：+3.6
字符：+3.1 温暖 - 6.0

图5-23 图5-24 图5-25

（3）Film X-Kodak

Film X-Kodak共21款预设，如图5-26、图5-27所示。偏暖色调适用于多场景，除了KT32、KX4以外，都是彩色滤镜。原图和应用KC25预设的效果如图5-28、图5-29所示。

滤镜参数——KC25强度：+4.0
字符：-3.5 温暖-2.5

图5-26　　　　图5-27　　　　图5-28　　　　图5-29

120

（4）Film X-Ilford

Film X-Ilford只有一款黑白滤镜IH5，适用于人像，在阴影部分曝光不足，但相对提升了画面对比度。此滤镜为黑白滤镜，所以只有强度和字符两个调整项，如图5-30所示。

图5-30

5.2.2 万用0系滤镜

0-Legacy是VSCO Cam最早推出的滤镜，共10款预设，如图5-31所示，适用于各个场景。01～03为黑白滤镜；04～10为彩色滤镜，色彩浓郁复古。原图和应用10预设的效果如图5-32、图5-33所示。

图5-31

图5-32

图5-33

5.2.3 模拟A系滤镜

A-Analog共10款预设，如图5-34所示，主打拟真胶片风格，拥有比较自然的色调，适合肖像、室内场景、建筑、静物、食物等，应避免用到色彩鲜艳的场景中。A1～A3色调柔和，轻微过白曝，适合肖像、室内、食物；A4～A6细节表现力较强，适合精致食物、简约低调的室内场景；A7～A10干净自然、极简抽象，适合静物、建筑。如图5-35、图5-36所示为原图和应用A2预设的效果。

图5-34

图5-35

图5-36

5.2.4 黑白B、X系滤镜

在VSCO Cam中B-B&W Classic和X-B&W Fade两组都是黑白滤镜。

（1）B-B&W Classic

B-B&W Classic共6款预设，是一套实用性比较强的黑白滤镜，如图5-37所示。其中B1～B3是画面偏柔和的黑白滤镜，B4～B6是强对比的黑白滤镜。如图5-38、图5-39所示为原图和应用B6预设的效果。

图5-37

图5-38

图5-39

（2）X-B&W Fade

X-B&W Fade共6款预设，被官方定义为强烈褪色效果，如图5-40所示。X1～X3是对B系黑白色调的补充；X4、X5则明显泛黄，可以使画面变得粗糙，将图像做旧，使其充满年代感，如图5-41所示；X6偏青蓝色，画面通透冷冽，如图5-42所示。

图5-40

图5-41

图5-42

5.2.5 活力C系滤镜

C-Chromatic共9款预设，适用于修饰天气晴朗的户外，颜色饱和度高，色彩丰富，如图5-43所示。C1～C3可使图像颜色变得更加明亮、充满活力，适合户外；C4～C9为柔和稳定的中性色调，适合肖像、静物。如图5-44、图5-45所示为原图和应用C3预设的效果。

图5-43 　　　　　　　　　　　图5-44 　　　　　　　　　　　图5-45

5.2.6 拍立得P系滤镜

P-Instant共9款预设，如图5-46所示，适用于食物、时尚、日常拍摄，宝丽来复古风的色系微淡。P1~P3为暖色调，模拟温暖流行的胶片电影效果；P4~P6为偏蓝冷色调，模拟胶片电影效果；P7~P9是P1~P3预设的加强版。如图5-47、图5-48所示为原图和应用P8预设的效果。

图5-46

图5-47

图5-48

5.2.7 其他系滤镜

除了以上系列滤镜，还有其他字母系与合作联名款滤镜，种类丰富，可根据需求来选择。下面对其他系滤镜进行介绍。

- AGA-Agave共3款预设，适用于修饰落日色调、油画色调，营造一种暖调微醺感，如图5-49所示。

- AL-The Artificial Light Series共6款预设，模拟人造光线，适用于修饰港式氛围、复古以及城市夜景，营造一种夸张的色彩效果，如图5-50所示。

图5-49

图5-50

● D-Distortia共2款预设，适用于表现朋克感的图像，比较玄幻，颜色对比强烈，如图5-51所示。

● DOG-Isle of Dogs共3款预设，灵感来源于犬之岛，适用于修饰电影感、落日色调的图像，如图5-52所示。

● F-Mellow共3款预设，适用于修饰人物、安静环境的图像，增添明亮的胶片质感和轻微的褪色效果，如图5-53所示。

图5-51

图5-52

图5-53

- E-Essence共8款预设，适用场景广泛，营造日系色调，色彩明亮通透，丰富、不艳丽、有质感，如图5-54所示。

图5-54

- G-Portraits共9款预设，适用于清新风格的人物图像，可以使皮肤通透明亮，如图5-55所示。

图5-55

- H-Polychrome共6款预设，适用于夏季和冬季的图像。H1～H3为暖色调适合夏季，H4～H6为冷色调适合冬季，如图5-56所示。
- HB-Hypebeast共2款，为潮流合作款，适合拍潮牌、潮鞋。
- IND-Indigo共2款预设，适用于雪景、海景或其他蓝色调，如图5-57所示。

图5-56

图5-57

- IR-The Infrared Series共3款预设，IR1将图像中的绿色变为粉红、红；IR2保护自然肤色和粉红色植物区域；IR3为黑白红外图像。如图5-58所示。
- J-Minimalist共6款预设，为极简的胶片风格，适合肖像、安静、广阔自然环境的图像，如图5-59所示。

图5-58

- K-Analog Classic共3款预设，灵感源于柯达彩色胶卷，适用于各个场景，色彩明亮深红，如图5-60所示。

图5-59

图5-60

- L-Landscape Series共12款预设，饱和度高，色彩鲜艳、明亮，适合不同的风景图像，如图5-61所示。

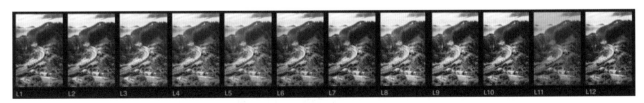

图5-61

● M-Mood共6款预设，M1～M3适合自然景观、广阔的环境，M4～M6为轻微褪色的复古色调，适合城市环境和肖像，如图5-62所示。

图5-62

● N-New modern共3款预设，适合光线良好或闪光灯环境下拍摄的图像，使图像简洁又明亮，如图5-63所示。

● OAK-Oakley共3款预设，适用于大多数场景，高光偏黄、粉紫，有法式浪漫和电影的复古感，如图5-64所示。

图5-63

图5-64

- Q-Alchemy共10款预设，适用于人像、静物与生活照，使图像变亮，产生明显的颜色变化，如图5-65所示。

图5-65

- S-Clean共6款预设，适用于肖像、背景颜色较淡的图像，使图像明亮、通透，如图5-66所示。
- SS-The Street Style Series共3款预设，适用于清新的街拍风格。
- SUM- Sumac共2款预设，适用于落日，给图像蒙上一层暖红色。
- T-Moody共3款预设，适合纯自然、低对比度、低饱和度的图像，为灰蒙蒙的图像添加神秘感，如图5-67所示。

图5-66

图5-67

- U-The Urban Series共6款预设，适用于各种城市建筑图像，有饱满热烈的异域风情和戏剧浪漫，如图5-68所示。

图5-68

- V-Valence共8款预设，适用于静物、肖像、城市等场景，营造日系以及法系电影复古的感觉，如图5-69所示。

图5-69

小试牛刀：使用配方快速调整电影色调

本案例使用配方快速调整电影色调。在预设中选择适合的预设滤镜，使用编辑工具对色调、细节进行调整，将调整的步骤保存为配方，选择多幅图像快速应用。下面对具体的操作步骤进行介绍。

Step01：启动VSCO Cam软件，导入图像，单击▨按钮进入编辑模式，如图5-70所示。

Step02：在"预设"中选择P4，单击▨调整强度为+8.9，如图5-71所示。

图5-70　　　　　　　　图5-71

Step03：单击"对比度" ◖设置参数为–3.9，如图5-72所示。

Step04：单击"色调" ⊕设置高光参数为+5.1、阴影为+2.0，如图5-73所示。

Step05：单击"白平衡" ⬥设置色温参数为–3.2，如图5-74所示。

图5-72　　　　　图5-73　　　　　图5-74

Step06：单击"暗角" 设置参数为+5.6，如图5-75所示。

Step07：单击"颗粒" 设置参数为+4.2，如图5-76所示。

Step08：单击"HSL" ，选择蓝色 ，设置H参数为−3.3，L参数为+1.9，如图5-77所示。

图5-75 图5-76 图5-77

Step09：单击"更多" ⬤⬤⬤ 选择"编辑历史记录"选项，在新界面中单击⊕从当前编辑中创建配方，如图5-78、图5-79所示。单击"下一步"保存图像。

Step10：在"工作室"界面中，选择多幅图像，单击✎按钮，选择"配方1"，如图5-80所示。

Step11：应用后效果如图5-81所示。可长按查看效果，也可单击调整参数。

至此，完成胶片电影风格的调整并使用配方快速调色。

图5-78 图5-79 图5-80 图5-81

第

6

章

人像滤镜全能修图

（内容导读）

本章主要介绍醒图软件的基本操作流程，以及各
工具的使用与效果展示。其中包括方便快捷的模
板应用，人像后期中的面部重塑、美化形体，滤
镜的应用与叠加操作，创意特效与玩法。最后呈
现一个综合性的实操练习，使人们更加直观地了
解一幅平凡的图像如何变得有光彩。

（学习目标）

1. 了解醒图操作流程。

2. 了解醒图模板与拼图的应用。

3. 熟悉醒图中人像后期调整。

4. 熟悉醒图中滤镜特效的应用。

图6-1

6.1 醒图基础图像编辑

醒图是一款操作简单、功能强大的全能修图软件，无须切换，一站式满足各种修图需求，一键操作便可拥有高级质感的皮肤，还可以进行个性化微调，保留个人特征，增加光影，提升五官立体的高级感。其还有让人意想不到的效果滤镜、模板以及贴纸。图标如图6-1所示。

6.1.1 醒图的基本操作流程

打开醒图，进入到首页，如图6-2所示。单击➕按钮导入图像，可选择滤镜、调节、贴纸等选项进行参数调整，如图6-3所示。也可单击"智能模板"■按钮，随机应用模板，单击↻按钮更改模板，如图6-4所示。

单击↓按钮将图像存入作品集，如图6-5所示。

图6-2

图6-3

图6-4

图6-5

单击◇按钮可导入2～9幅图像进行批量调色。单击▷按钮，导入图像可生成视频。

6.1.2 一键套用模板

导入图像后显示"模板"界面，如图6-6所示，根据应用风格模板可以分为热门、胶片、美食、自拍、日常、杂志、风景、界面等16个类别。选择类别标签，可快速跳转，单击即可应用，如图6-7所示。

单击选中图像，可调整显示大小。若选中模板中的文字或贴纸，单击进入编辑模式，除了调整大小、换位置，还可进行新建/修改文本、添加贴纸、擦除、复制、删除等操作，如图6-8所示。

单击▦按钮可打开"更多"界面，在该界面中每日都会更新模板以及推送热门模板，单击使用按钮可快速应用模板效果，如图6-9所示。可根据喜好对应用的模板进行添加、删除元素操作，并单击页面右上角存为模板按钮将其存为模板。

图6-6

图6-7

图6-8

图6-9

6.1.3 多样式拼图

单击"拼图"⊞按钮可导入2～9幅图像，如图6-10所示为默认的3∶4比例的拼图版式。在布局选项中可选择多种尺寸比例和排版样式，如图6-11所示为2∶3比例和▇版式；单击图像可进行一系列编辑操作，如图6-12所示；单击"长图拼接"选项，可更改为横版拼接或竖版拼接，如图6-13所示。

除了以上操作，还可以整体为其设置滤镜、调节明暗对比以及添加文字。

图6-10 图6-11 图6-12 图6-13

6.2 人像重塑调整

醒图提供了12种对人像修整的工具，包括面部重塑、瘦脸瘦身、美妆、自动美颜等，如图6-14所示。

图6-14

6.2.1 重塑五官

在人像中可以选择面部重塑、五官立体对人的五官进行重塑调整。

（1）面部重塑

单击"面部重塑"![按钮]按钮，进入处理界面。在"面部重塑"选项中可对面部、眼睛、鼻子、眉毛以及嘴巴进行精致调整。

- 面部：单击小头、瘦脸、小脸、窄脸、太阳穴、颧骨、下颌、尖下巴以及发际线等，拖动圆点进行调整，如图6-15所示。
- 眼睛：单击大小、眼高、眼宽、位置、眼距、眼睑下至、瞳孔大小以及眼尾上扬等，拖动圆点进行调整，如图6-16所示。

143

● 鼻子：单击大小、鼻翼、鼻梁、提升、鼻尖以及山根等，拖动圆点进行调整，如图6-17所示。

图6-15　　　　　　　　　　图6-16　　　　　　　　　　图6-17

● 眉毛：单击粗细、位置、倾斜、眉峰、间距以及长短等，拖动圆点进行调整，如图6-18所示。

● 嘴巴：单击大小、宽度、位置、M唇、微笑、丰上唇以及丰下唇等，拖动圆点进行调整，如图 6-19所示。

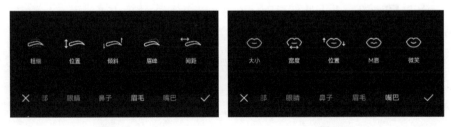

图6-18　　　　　　　　　　图6-19

（2）五官立体

单击"五官立体"按钮，单击"全脸立体"按钮可直接一键使五官立体。也可分别单击眉毛、眼睛、鼻子、嘴巴等按钮进行局部调整，如图6-20所示。

图6-20

6.2.2 瘦身美体

在人像中可以选择瘦脸瘦身、手动美体以及自动美体对人的脸部轮廓、形体进行美化调整。

（1）瘦脸瘦身

单击"瘦脸瘦身"按钮，调整"推脸笔"大小，推动脸颊即可瘦脸，如图6-21所示。单击"恢复笔"调整大小，涂抹画面即可恢复。

图6-21

（2）自动美体

单击"自动美体"按钮，单击"全身美体"按钮可直接一键美体。也可分别单击小头、瘦身、长腿等按钮进行局部调整，如图6-22所示。

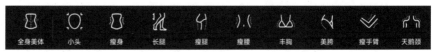

图6-22

（3）手动美体

单击"手动美体" 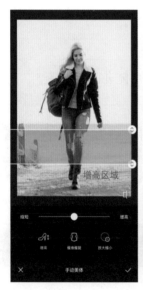 按钮，在"增高"选项中调整增高范围，向右拖动滑点即可拉伸腿部达到增高效果，如图6-23、图6-24所示；单击"瘦身瘦腿"按钮，调整瘦身区域后向右拖动滑点可以瘦身，如图6-25所示；单击"放大缩小"按钮，调整放大/缩小区域后向左拖动滑点可以缩小，如图6-26所示。

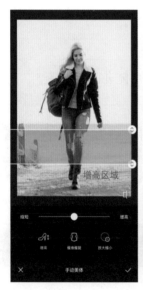
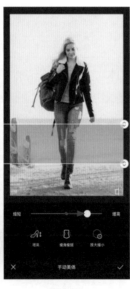

图6-23　　　　　　图6-24　　　　　　图6-25　　　　　　图6-26

6.2.3 美颜美妆

（1）美妆

单击"美妆" 按钮，可选择"套装"一键套用多风格妆容，也可分别选择口红、修容、腮红、睫毛、眼神光、卧蚕、痣、眼线、眼影等进行参数设置，如图6-27、图6-28所示为原图和调整后的效果图。

（2）妆容笔

单击"妆容笔"按钮，单击"肤色笔"按钮，在图像右侧选择颜色涂抹调整肤色；单击擦除，如图6-29所示。单击"彩妆笔"按钮，在图像右侧选择颜色涂抹添加彩妆效果，如腮红、口红等，如图6-30所示。单击"亮片笔"按钮，在图像右侧选择颜色涂抹添加亮片效果，如图6-31所示。

图6-27　　　　　图6-28

图6-29　　　　　　　　图6-30　　　　　　　　图6-31

（3）自动美颜

　　单击"自动美颜" ⌒ 按钮，可选择"一键美颜"快速修容，也可分别选择匀肤、磨皮、祛斑祛痘、祛法令纹等，拖动圆点调整效果。单击 按钮可转到"手动美颜"。如图6-32所示。

图6-32

（4）手动美颜

单击"手动美颜"⊠按钮，选择磨皮、祛痘祛皱、减淡、祛法令纹等选项，调整画笔大小、强度后直接涂抹。不同于自动美颜，每个调整选项都有◇按钮可进行擦除操作。单击⋕按钮可转到"自动美颜"。如图6-33所示。

图6-33

（5）头发

单击"头发"⊚按钮，可选择头发蓬松2、头发蓬松1、头发长发以及头发刘海四种样式，如图6-34所示，单击即可应用。

图6-34

149

6.2.4 消除笔

单击"消除笔" 按钮，调整画笔大小，在需要去除的地方单击或涂抹以消除，例如痘痘、痣、皱纹等，如图6-35、图6-36所示为使用前后的对比图。

6.2.5 抠图

单击"抠图" 按钮，单击"智能抠图" 按钮智能识别主体，如图6-37所示；长按 预览 按钮预览透明抠取效果，如图6-38所示；根据需要选择画笔、橡皮擦，设置硬度、透明度以及大小，涂抹调整抠取范围，如图6-39所示。单击"重置" 按钮回到原始状态。

| 图6-35 | 图6-36 | 图6-37 | 图6-38 | 图6-39 |

6.3　滤镜特效编辑

在醒图中可以使用滤镜、调节、贴纸、文字、特效等对图像进行编辑调整。

6.3.1　滤镜编辑

醒图提供了12个滤镜类别，包括质感、美食、风景、梦幻、复古、胶片、油画等，涵盖了多种热门调色风格。

导入图像后单击"滤镜"，进入滤镜调整界面，如图6-40所示，选择任意滤镜单击应用，可拖动滑点调整滤镜透明度，如图6-41所示。单击 **高级编辑** 按钮可调节滤镜参数；单击"叠加滤镜" ■ 按钮添加多个滤镜，如图6-42所示；添加多个滤镜后可单击"调整顺序" ❄ 按钮调整滤镜顺序，如图6-43所示。

图6-40

图6-41

图6-42

图6-43

6.3.2 调节

调节选项中有17种工具，包括构图、局部调整、智能优化、光感、亮度、对比度等，满足了图像基础调整的需求，如图6-44所示。

图6-44

导入图像后，单击"局部调整"⊙按钮，在图像中单击添加1个或多个点，单击点可复制或删除，单击"效果范围"◎按钮可调整效果的范围，如图6-45所示。根据需要可调整亮度、对比度、饱和度等，如图6-46所示为调整色温。单击"智能优化"⊛按钮一键优化调整，系统自动调节后期参数，如图6-47所示；单击"光感"☼按钮调节图像明暗，如图6-48所示；单击"纹理"◎按钮为图像添加纹理质感，如图6-49所示。

图6-45　　　　　　图6-46

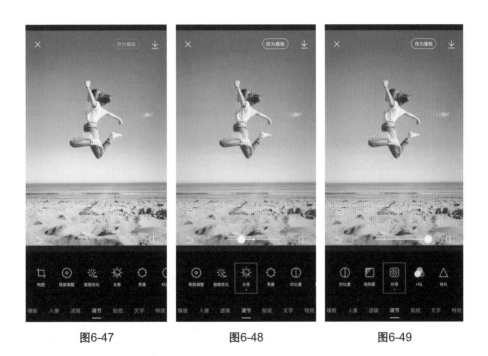

图6-47　　　　　　　　图6-48　　　　　　　　图6-49

6.3.3 素材修饰涂鸦

在醒图中可添加贴纸、文字、涂鸦笔、马赛克对图像进行修饰。

（1）有趣贴纸

单击"贴纸"，显示不同类别的贴纸，单击按钮可导入图像，如图6-50所示，单击即可应用；应用后可以进行调整贴纸的大小、透明度，擦除，调节显示参数，设置混合模式，添加蒙版等操作，如图6-51所示。单击按钮进入到贴纸中心，可快速查找贴纸以便应用。

（2）标签文案

单击"文字"，在"文案库"选项中可选择预设文案，如图6-52所示；在"字体"选项中可设置字体样式，如基础、手写、标题等字体；在"样式"选项中可设置花字、字色、描边、阴影等参数，如图6-53所示；在"文字模板"选项中可选择模板样式，如图6-54所示。若直接选择"文字模板"，则直接用模板文字，可单击编辑修改。

图6-50

图6-51

图6-52　　　　　　　图6-53　　　　　　　图6-54

（3）手绘涂鸦

单击"涂鸦笔"，在"基础画笔"选项中可设置画笔样式与颜色，单击❤️设置画笔大小、透明度，部分选项可设置硬度，涂抹以绘制，如图6-55所示。单击✏️擦除涂鸦。在"素材笔"选项中可选择可爱、简约以及复古素材笔触，设置大小与透明度后，涂抹以绘制，如图6-56所示。

（4）局部马赛克

单击"马赛克"，可选择正方形、三角形、六边形、动感模糊、高斯模糊、蜡笔刷、油画刷以及水彩画等样式。设置马赛克大小，涂抹以应用，如图6-57、图6-58所示分别为使用正方形、蜡笔刷样式的马赛克。

| 图6-55 | 图6-56 | 图6-57 | 图6-58 |

6.3.4 创意效果调整

在醒图中可为图像进行添加特效、调整背景以及导入图像等操作。

（1）特效

单击"特效"，可选择基础、模糊、光、复古、色差、材质以及风格化效果。导入图像，选择"环形棱镜"特效，单击 ⊶ 按钮可设置强度与滤镜，如图6-59、图6-60所示。单击 高级编辑 按钮叠加特效并设置参数，效果如图6-61所示。

（2）调整背景

单击"背景"，可设置背景尺寸、颜色以及显示位置大小，如图6-62所示。

图6-59　　　　图6-60　　　　图6-61　　　　图6-62

（3）导入图像

单击"导入图片"，可直接导入图像，也可以对其进行抠图处理，如图6-63、图6-64所示。导入后可添加/替换图像，也可以对图像进行编辑调整、添加滤镜特效等操作。

（4）玩法

"玩法"选项主要分为三大类：一是动漫效果，如图6-65所示；二是替换天空背景，如图6-66所示；三是路人消除，如图6-67所示。

图6-63

图6-64

图6-65

图6-66

图6-67

注意事项

导入的图像保存在贴纸中。在贴纸界面中可长按删除。

小试牛刀：人物后期修图

本案例主要对人物图像进行后期修整。导入图像后调整背景显示，进行人物腿部增高拉伸，在图像中根据需要添加滤镜，裁剪后继续添加纹理、特效和文字，可以使昏暗的原片变得酷炫有创意。下面将对具体的操作步骤进行介绍。

Step01：启动醒图，单击➕导入图像，如图6-68所示。

Step02：在"人像"选项中单击"手动美体"按钮，在"增高"选项中，调整增高范围（头部以上），如图6-69所示。

Step03：设置数值为100，效果如图6-70所示。

Step04：单击"自动美体"按钮，设置"长腿"数值为45，如图6-71所示。

图6-68 　　　　　图6-69 　　　　　图6-70 　　　　　图6-71

Step05：在"滤镜"选项中选择"丹宁"，透明度设为62，如图6-72所示。

Step06：单击 高级编辑 按钮叠加滤镜"原生"，透明度设为68，如图6-73所示。

Step07：在"滤镜"选项中单击"构图" 钮，裁剪设置为"2：3"，如图6-74所示，效果如图6-75所示。

图6-72　　　　图6-73　　　　图6-74　　　　图6-75

Step08：单击"纹理" 按钮设置数值为58，如图6-76所示。

Step09：在"特效"选项中选择"背景拖影"，设置滤镜为0，如图6-77所示。

Step10：在"文字"选项中选择"时间"样式，更改文案为"22 08 16"，如图6-78所示。

Step11：调整文案显示大小，移动至左下角，可单击 存为模板 按钮存为模板以便快速应用，如图6-79所示。至此，完成人物后期修图。

图6-76 图6-77 图6-78 图6-79

第**7**章

一键抠图神器 App——ProKnockout

本章主要介绍ProKnockout的基本操作流程，以及各工具的使用与效果展示。其中包括使用贴纸、文字、裁剪、滤镜等工具编辑图像，证件照制作，人像美容，旧照片修复、拼图，各种抠图方法与图像合成方法。最后呈现一个综合性的实操练习，使人们更加直观地了解一幅平凡的图像如何变得有光彩。

1. 了解ProKnockout操作流程。

2. 了解ProKnockout工具的使用。

3. 掌握多种抠图工具的使用。

4. 掌握各种合成方法。

7.1　ProKnockout基础图像编辑

ProKnockout 是一款专业的智能抠图软件，拥有一键抠图、批量抠图、图片合成、图像后期处理、替换天空、绿幕合成、证件照制作、消除笔擦除、旧图像修复等多种实用功能，支持PNG格式导入导出，还有海量滤镜、海报、贴纸模板，让设计变得简单。如图7-1所示。

图7-1

7.1.1　ProKnockout基本操作流程

以抠图为例演示操作流程。

打开ProKnockout，进入到首页。

单击"抠图" ✂ 按钮，如图7-2所示。在导入素材后，系统自动识别并抠图，如图7-3所示。单击"保存"，可设置保存格式、清晰度，也可将其存为贴纸，如图7-4所示。

注意事项

单击👤为反向显示操作。

图7-2

图7-3

图7-4

7.1.2 图像编辑

在图像编辑中有12个工具，包括贴纸、文字、裁剪、涂鸦、旋转、镜像、色调曲线等，如图7-5所示。单击"色彩刷"📌图像变为黑白，涂抹显示原图，单击▨可依次更改为复古、反色、反相、黑白、灰度图效果，如图7-6所示为复古效果。

单击"滤镜"▽可添加色彩调整、图片处理、视觉效果三大类别，如图7-7所示为应用抽象的视觉效果。

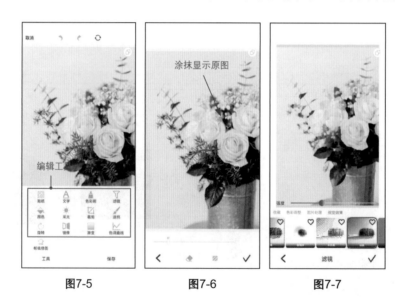

图7-5 图7-6 图7-7

单击"颜色" ▾，左侧 ⊙ 调整色温、右侧 ◓ 调整明暗、下方 ⊡ 调整饱和度，如图7-8所示。

单击"采光" ☀，通过拖动左侧 ☼、右侧 ◑、下方 ☒ 调节图像明暗。

单击"渐变" ▨ 为图像添加渐变滤镜，单击 ▨ 调整上方渐变颜色，单击 ▩ 调整下方渐变颜色，确定颜色后可调整其透明度与范围，如图7-9所示。

7.1.3 证件照制作

单击"证件照" ⌂，如图7-10所示，在该界面中有多种规格，包括通用尺寸、考试照片、职业资格、身份证件、签证以及其他六大类别。单击任意规格可选择拍照或从相册中选取图像，如图7-11所示。

① 单击"手动拍照"，优先使用后置摄像头，将人像置入轮廓示意图，单击 ◉ 完成拍照，如图7-12所示。

② 单击"自动拍照"，当人像在轮廓示意图中系统倒计时3s自动拍摄。

③ 单击"相册"导入素材，系统自动识别生成照片，可更改底色、服装，也可以对人物进行美颜和抠图调整，单击"选规格" 8☰ 调整证件照尺寸，如图7-13所示。

图7-8　　　　　　　　图7-9

图7-10 图7-11 图7-12 图7-13

7.1.4 人像美容

单击"人像美容"导入素材，在编辑界面中有8个工具，包括一键美颜、面部重塑、美肤、祛斑祛痘等，如图7-14所示。如图7-15、图7-16所示是调整前后的对比图。

图7-14

7.1.5 旧图像修复

单击"旧图像修复"导入素材，系统自动识别并修复，处理前后的效果如图7-17、图7-18所示。

图7-15 　　　　 图7-16 　　　　 图7-17 　　　　 图7-18

7.1.6 拼图

单击"拼图" 导入素材，可选择1～9幅，导入1幅图像会自动生成2幅效果，如图7-19所示。

① 单击"布局" 品可更改版式；

② 单击"边框" ⊞可设置内侧、外侧以及圆角的参数，如图7-20所示；

③ 单击"编辑" ✐可添加、删除、替换图像；

④ 单击"背景" ▨可设置背景颜色。

图7-19

图7-20

7.1.7 长图拼接

单击"长图拼接" 导入素材，可选择"整体裁剪"或"单张裁剪"，如图7-21所示。单击"加图" 可添加图片；单击"删图" 和"排序" 进入到同一界面，单击 添加图片，单击 删除图片，按住 调整图片顺序，如图7-22所示。

图7-21

图7-22

7.2 抠图大全

在ProKnockout中有多种抠图方法，不同的图像可以使用不同的工具，也可以搭配使用。

7.2.1 手动抠图

手动抠图需要搭配其他工具一起使用，适用于较复杂的、难处理的图像，例如商业产品图、复杂的人像以及色差较小的图像等。

单击"抠图"✂导入素材，如图7-23所示，单击"移动缩放"✥调整显示范围，如图7-24所示。单击"手动抠图"✍绘制抠取范围，系统自动抠取，如图7-25所示；可选择"擦除/复原"✧，调整尺寸和偏移参数，圆点显示的位置为擦除的部分，拖动涂抹擦除，如图7-26、图7-27所示。

图7-23

图7-24

170

图7-25

图7-26

图7-27

7.2.2 一键抠图

一键抠图可以自动识别轮廓较为明显、目标与背景颜色色差大或图像上内容较少的简单图像。

单击"抠图" ✂ 导入素材，单击"一键抠图" AI，如图7-28所示。通用效果可自动识别抠取，此功能为会员功能，非会员一天只能使用5次。分类效果可选择抠取的类别，抠取完成后可优化边缘与去除白边，如图7-29所示。也可以使用"发丝优化"对边缘进行优化调整。

图7-28

图7-29

7.2.3 魔法棒抠图

使用魔法棒可以擦除颜色相近的区域，适用于纯色或背景简单的图像。

单击"抠图" ✂ 导入素材，单击"魔法棒" ✎，单击👤进入到蒙版模式，如图7-30所示。单击背景自动识别擦除，如图7-31所示。使用"擦除/复原" ◇复原被误擦除的部分。单击👤退出蒙版模式，如图7-32所示。

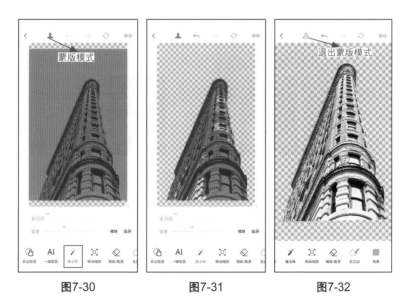

图7-30　　　　　　图7-31　　　　　　图7-32

7.2.4 套索抠图

使用套索可以选择套索、多边形、方形以及椭圆对图像进行抠图操作。

单击"抠图" ✂ 导入素材，单击"套索" ♡，选择"多边形" ☆ 绘制选区，如图7-33所示。单击 ✓ 查看抠取效果，如图7-34所示。

图7-33　　　　　图7-34

7.2.5 消除笔擦除

使用消除笔可以自动识别要涂抹的地方擦除。

单击"消除笔"✐导入素材，如图7-35所示。涂抹需要擦除的地方，系统自动识别并擦除，如图7-36、图7-37所示。单击"复原"可复原擦除的地方。

图7-35　　　　　　　　图7-36　　　　　　　　图7-37

7.3 移花接木图像合成

在ProKnockout中的图片合成中可使用背景、前景以及预设模板合成。

7.3.1 背景合成

单击"图片合成" ◈ ，在"选择背景"中可以设置图像尺寸比例、背景颜色以及模板图像，如图7-38所示。导入素材，单击 ◤ 按钮，可对背景进行调整，如图7-39所示。双击替换前景图像，可对置入的图像进行设置，抠取图像后的效果如图7-40所示。若置入的图像多，可单击 ◈ 按钮调整图层顺序。

图7-38

图7-39

图7-40

7.3.2 海报合成

在"选择背景"界面中有多种模板可以使用，包括各种节日的海报、公众号配图、电商配图、朋友圈拼图、邀请函、表情包、头像、电脑桌面、包装等。

在"选择背景"中单击目标海报模板，如图7-41所示。单击❖选择需要替换的图层，如图7-42、图7-43所示。单击形状/填充⬜，单击"填充"，在"相册"⬜中替换图像，如图7-44所示。调整图像大小，单击⬜设置描边参数，如图7-45所示。

图7-41　　　　图7-42　　　　图7-43　　　　图7-44　　　　图7-45

7.3.3 前景合成

在"选择前景"中可以选择照片、贴纸、纯色以及图像，如图7-46所示。选择贴纸并调整显示大小，如图7-47所示。单击"换背景" 填充白色，如图7-48所示。单击＋在弹出的菜单中可选择模板、贴纸、图库、文字以及图片，如图7-49所示。单击"文字" 输入文字并设置文字的参数，如图7-50所示。

图7-46 图7-47 图7-48 图7-49 图7-50

7.3.4 替换天空

单击"替换天空"📷导入素材，如图7-51、图7-52所示。单击+可添加素材天空，选择素材天空后应用，系统自动识别擦除原天空，可根据需要去除白边和优化边缘，如图7-53所示。单击**手动调整**进入到抠图界面，如图7-54所示。单击👤反向显示后有针对性地选择工具进行边缘调整，调整完后再次单击使用，如图7-55所示。

图7-51　　　　图7-52　　　　图7-53　　　　图7-54　　　　图7-55

7.3.5 形状蒙版

形状蒙版可以将图像处理成各种形状的贴纸素材。在"形状"中可使用形状、字母（数字）、动物、喷墨、画笔以及泡泡样式，如图7-56所示。

图7-56

单击"形状/填充" 导入素材，如图7-57所示。如图7-58～图7-60所示分别为使用字母、喷墨以及泡泡的效果图，可根据需要调整图像大小。

图7-57　　　　图7-58　　　　图7-59　　　　图7-60

小试牛刀：创意拼贴壁纸

本案例主要是用图像通过图片合成制作拼贴壁纸。在图片合成中导入图像后添加多幅图像并进行抠图操作，根据需要添加描边等特效，最后添加文字。下面对具体的操作步骤进行介绍。

Step01：启动ProKnockout，单击"图片合成" ⬖，在"选择背景"中导入图像，如图7-61所示。

Step02：双击添加前景图像，如图7-62所示。

Step03：单击"一键抠图" AI智能抠取主体人物，如图7-63所示。

Step04：调整图像角度，单击图像左下角复制该图层，选择后方图像单击"形状/填充"填充白色，如图7-64所示。

图7-61

图7-62

图7-63

图7-64

Step05：调整显示位置，如图7-65所示。

Step06：单击"遮罩" ◉选择烟雾并调整，如图7-66所示。

Step07：单击"图层" ◈调整顺序并更改不透明度，如图7-67所示。

Step08：单击"色调融合" ❋调整参数，如图7-68所示。

图7-65

图7-66

图7-67

图7-68

Step09：单击＋添加花束进行抠图操作，如图7-69所示。

Step10：单击＋添加相机仙人掌并进行抠图操作，单击口添加描边，如图7-70所示。

Step11：单击"图层"❤调整图层顺序并更改不透明度，如图7-71所示。

Step12：调整显示，如图7-72所示。

图7-69

图7-70

图7-71

图7-72

Step13：单击＋添加文字，单击下划线 U，如图7-73所示。

Step14：设置文字样式，如图7-74所示。

Step15：单击"背景"，使用"吸管工具" ✐ 调整背景颜色，如图7-75所示。

Step16：最后对素材进行调整，单击 保存 ，如图7-76所示。

至此，完成创意拼贴壁纸的制作。

图7-73　　　　图7-74　　　　图7-75　　　　图7-76

第 **8** 章

简易少女心拼接
App——PINS

（内容导读）

本章主要介绍PINS的基本操作流程，以及不同拼图效果的使用与效果展示。其中包括简单的长拼图、多种样式的海报拼图、基础样式拼图，可调节图像顺序、滤镜、背景边框，拼图中还可以添加水印效果。最后呈现一个综合性的实操练习，使人们更加直观地了解PINS的使用与美化调整。

（学习目标）

1. 熟悉PINS操作流程。

2. 掌握PINS长拼图的应用。

3. 掌握PINS海报拼图的应用。

4. 掌握PINS基础样式拼图的应用。

8.1 PINS基础图像编辑

PINS是一款非常"少女心"的、可爱的、好玩的拼图美图软件，提供了多种布局模板、精美海报拼图模板以及实用视频模板，可以自动改变图像的大小，将零散的图像拼凑完整。图标如图8-1所示。

图8-1

以拼图为例演示操作流程。

打开PINS，进入到首页，如图8-2所示。

单击菜单 [图]，可设置保存画质等选项，如图8-3所示。

单击"拼图" [图] 设置导入素材路径，选择多幅图像，在最上方单击样式进入到拼图处理界面，可更改版式、滤镜、边框等参数，如图8-4、图8-5所示。

图8-2

图8-3

图8-4

图8-5

8.2 简简单单长拼图

在首页中单击"长图"选择素材图像,单击"拼图",如图8-6、图8-7所示。

8.2.1 图像的排序调整

单击 显示完整图像,隐藏工具栏,选中图像后单击向上移动,单击向下移动,如图8-8、图8-9所示。

图8-6　　　　　图8-7　　　　　图8-8　　　　　图8-9

8.2.2 图像滤镜

单击❖隐藏部分图像，显示工具栏，单击滤镜即可应用，单击❖调整滤镜强度，如图8-10所示。

8.2.3 添加背景与边框

单击▣可对图像的间距进行调整，包括外边距▢、内边距▣和圆角半径◣，如图8-11所示。单击◪更改背景样式和颜色，如图8-12、图8-13所示。

| 图8-10 | 图8-11 | 图8-12 | 图8-13 |

8.3 多样式海报拼图

在首页中单击"海报拼图" ⊞，如图8-14所示，默认为LOVE类别，下载模板导入素材即可应用。

8.3.1 小清新

选择"小清新"类别，单击 ▣显示满屏比例模板，下载模板导入素材，单击 ◈调整滤镜，如图8-15所示；单击 ▣显示1∶1方形模板，下载模板导入素材，单击 ▨设置背景样式与颜色，如图8-16所示。

图8-14　　　　　图8-15　　　　　图8-16

8.3.2 少女心

选择"少女心"类别，在中下载模板导入素材，单击⊙设置背景颜色为渐变，如图8-17、图8-18所示。在▣中下载模板导入素材，单击▤设置背景样式，如图8-19、图8-20所示。

图8-17　　　　图8-18　　　　图8-19　　　　图8-20

注意事项

单击部分模板会显示支持图像幅数的布局模板，根据需要选择导入的图像。

8.3.3 简约系

选择"简约系"类别，在⊡中下载模板导入素材，如图8-21所示；在⊡中下载模板导入素材，单击⊕调整滤镜，如图8-22、图8-23所示。

图8-21　　　　　　　　　图8-22　　　　　　　　　图8-23

8.3.4 屏幕君

选择"屏幕君"类别，在 ⊡ 中下载模板导入素材，单击 ⊛ 调整滤镜，如图8-24、图8-25所示。单击 ⊡ 显示9∶18比例模板，下载模板导入素材，如图8-26、图8-27所示。

图8-24 图8-25 图8-26 图8-27

8.3.5 蒸汽复古

选择"蒸汽复古"类别，下载模板后可根据模板布局的幅数分别导入1幅、2幅、3幅图像，如图8-28～图8-31所示。单击进入到海报拼图模板库。

| 图8-28 | 图8-29 | 图8-30 | 图8-31 |

8.4 基础样式拼图

在首页中单击"拼图" 导入素材，在拼图处理界面中可更改版式、滤镜、边框等参数。

8.4.1 比例调整

导入素材，选择模板并应用，单击▯可以调整同版式的不同比例效果，拖动以更改比例，如图8-32～图8-35所示。

| 图8-32 | 图8-33 | 图8-34 | 图8-35 |

8.4.2 版式调整

调整比例后可更改版式，拖动调整图像位置，如图8-36、图8-37所示。单击▣调整内外边距，如图8-38所示。

8.4.3 水印添加

单击T选择水印样式模板并输入文字，如图8-39所示。

图8-36　　　　图8-37　　　　图8-38　　　　图8-39

小试牛刀：海报拼图设计

本案例主要是制作海报拼图。在目标拼图模板中导入图像，根据需要调整模板背景、尺寸以及文字水印。下面将对具体的操作步骤进行介绍。

Step01：启动PINS，选择"小清新"类别，下载模板，如图8-40所示。

Step02：单击应用模板，该模板显示可导入1～2幅图像，单击1幅图像，如图8-41所示。

Step03：导入相同的图像2次，如图8-42所示。

图8-40　　　　　图8-41　　　　　图8-42

Step04：单击"拼图"，效果如图8-43所示。

Step05：调整下方图像的显示，如图8-44所示。

Step06：单击⚬添加Travel滤镜，调整强度为56，如图8-45所示。

Step07：单击▨设置背景样式与颜色，单击⬇保存，如图8-46所示。

Step08：在初始页面单击"拼图"▥导入刚保存的拼图素材，如图8-47所示。

图8-43 图8-44 图8-45 图8-46 图8-47

Step09：单击▯调整比例效果，如图8-48所示。

Step10：单击▨设置颜色，如图8-49所示。

Step11：单击T选择水印样式模板并输入文字，如图8-50所示。

至此，完成海报拼图的制作。

| 图8-48 | 图8-49 | 图8-50 |

简单专业风格式修图 App——泼辣

内容导读

本章主要介绍泼辣的基本操作流程，图层以及局部选取工具的使用与效果展示。其中包括风格的创建与导入，裁剪校正等工具对图像的重构，面部与液化工具对人像的处理，图像效果的全局调整，使用图层添加创意效果，以及有针对性的局部调整。最后呈现一个综合性的实操练习，使人们更加直观地了解泼辣的使用过程与效果呈现。

学习目标

1. 熟悉泼辣的操作流程。
2. 掌握泼辣风格的创建与导入。
3. 掌握全局与局部调整的方法。
4. 掌握泼辣图层效果的应用。

9.1 泼辣基础图像编辑

泼辣（Polarr）是一款可以创建用户自己审美和风格的专业后期修图软件，提供了多种图像调整方式，可以更好地调整局部；有9种预设风格，可满足各种修图滤镜需求；可以将制作的风格生成二维码分享传播。如图9-1所示。

图9-1

9.1.1 泼辣基本操作流程

打开泼辣，进入到首页，如图9-2所示。单击"打开图片"导入素材，如图9-3所示，进入到处理界面，调整完成后单击![icon]，设置保存参数，如图9-4、图9-5所示。

图9-2　　　　图9-3　　　　图9-4　　　　图9-5

9.1.2 风格——创建与导入

单击"风格" 进入到处理界面，如图9-6所示。在预设风格中包括自定义、赛博朋克、文艺、胶片、影棚、复古、人物、景观以及美食。单击查看所有风格效果缩览图，单击右上角 调整显示方式，如图9-7所示。单击风格即可应用，拖动圆点调整强度，如图9-8所示。

图9-6 　　　　　图9-7 　　　　　图9-8

单击"创建风格" ⊕，可设置风格名称、是否显示二维码与预览图等，如图9-9所示。保存的风格在"自定义"中显示，打开素材单击应用。单击"导入风格" ▦，主要有四种导入方式（图9-10）：

① 从图片导入；

② 批量导入风格（会员）；

③ 扫描二维码；

④ 输入简码。

图9-9　　　　　　　　图9-10

9.1.3 重构——裁剪、透视校正与添加边框

重构即是对图像进行裁剪、透视校正以及添加边框。单击重构进入到其处理界面，如图9-11所示。

（1）裁剪

在"裁剪"选项中单击"自定义 比例"可自定义或选择多种规定比例进行裁剪，如图9-12所示。单击手动调整，拖动图像可调整旋转度数，如图9-13所示。单击 可翻转、旋转以及还原。

图9-11　　　　　图9-12　　　　　图9-13

（2）透视

在"透视"选项中可根据需要调整畸变、水平透视以及垂直透视，如图9-14所示。

（3）边框

在"边框"选项中可设置边框颜色与宽度以及原始比例，如图9-15所示。

9.1.4 人像——面部与液化

人像可以对面部进行修复美化，液化可以手动调整画面形态。单击人像 进入到其处理界面，如图9-16所示。

（1）面部

单击"面部" 可对皮肤、头、眼睛、鼻子、嘴以及牙进行调整，如图9-17所示。单击 可以自动增强美化效果，如图9-18所示。可使用撤销、后退、历史记录进行调整，在历史记录中可快速选择历史操作步骤，创建快照和还原，如图9-19所示。

图9-14

图9-15

（2）液化

单击"液化" 进入到处理界面，在该界面中可使用推移工具﹝﹞、变小工具﹝﹞、放大工具﹝﹞以及恢复工具﹝﹞，手动调整画面，拖动圆点调整笔触大小，单击◎隐藏网格，如图9-20所示。

图9-16　　　　图9-17　　　　图9-18　　　　图9-19　　　　图9-20

9.1.5 调整——全局调整

单击"调整" 进入到处理界面，如图9-21所示。除了基础的HSL、色调、质感、曲线、暗角、噪点之外，其他几个工具的性能比较综合。

（1）光效

选择"光效"可以通过设置曝光、亮度、对比度、高光、阴影、白/黑色色阶参数调整图像的明暗对比，调整效果如图9-22、图9-23所示。

（2）色彩

选择"色彩"可以通过设置色温、色调、自然饱和度以及饱和度参数调整图像色彩，调整效果如图9-24所示。

（3）特效

在特效中可以为图像添加特殊的效果：

| 图9-21 | 图9-22 | 图9-23 | 图9-24 |

① 去雾：为图像添加或消除雾气。

② 眩光：营造发光效果，如图9-25所示。

③ 反选：营造反相效果以及旋转虚化。

④ 虚化：通过调整"放大 虚化""旋转 虚化""虚化 大小"参数创建景深效果，如图9-26所示。单击调整虚化中心，如图9-27所示。

（4）色散

选择"色散"设置色散、色相、大小以及中点营造眩晕的视觉特效，产生色彩分离的视觉感受，如图9-28所示。

（5）LUT

选择"LUT"，通过导入LUT文件，可以将一组RGB值输出为另一组RGB值，从而改变画面的曝光与色彩。

图9-25

图9-26

图9-27

图9-28

（6）像素化

单击 ■■■ 可以查看所有工具，如图9-29所示。选择"像素化"▨可以通过设置色块形状及大小为图像添加马赛克，色块形状包括正方形、六边形、圆形、三角形以及菱形，如图9-30所示为三角形效果。

（7）倒影

选择"倒影"▨可以设置倒影样式为图像添加不同的镜像效果，大致分为中心对称与十字对称两个类别，共计8个模板，拖动可调整对称点显示位置，如图9-31、图9-32所示。

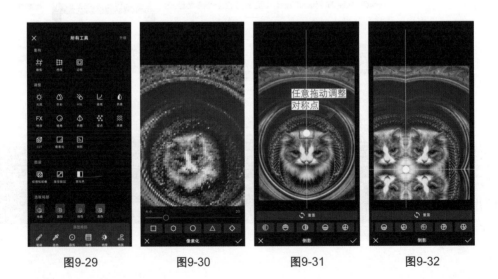

图9-29　　　　图9-30　　　　图9-31　　　　图9-32

9.2 图层——创意效果

使用图层工具可以为图像添加丰富的材质和纹理。单击"图层" 进入到处理界面，可选择纹理和图像、渐变图层以及双向色三个类别，如图9-33所示。

9.2.1 纹理和图像

在"纹理和图像"小组中有天空、天气、云彩、漏光、炫光、纹理、背景、自定义8个类别。选择"天空"，默认为S01，如图9-34所示。单击"属性" 可设置图层的混合模式（21种）与不透明度，如图9-35所示。向上拖动可调整图层的蒙版的大小，可在混合模式下方设置水平/垂直翻转、顺/逆时针旋转，如图9-36所示。

图9-33

图9-34

图9-35

图9-36

9.2.2 渐变图层

在"渐变图层"小组中有柔光、滤色、叠底、亮光以及排除5种类别，选择"G10"，如图9-37所示。

拖动图像上的直线可调整渐变色角度，按住圆点可调整渐变范围，如图9-38所示。

单击"属性" 可设置渐变图层的颜色、形式、不透明度、混合模式、反转、倒影、重复以及顺/逆时针旋转，如图9-39、图9-40所示。

图9-37　　　　图9-38　　　　图9-39　　　　图9-40

在渐变色条上拖动光标更改渐变的位置，如图9-41所示。单击 ━ 减少渐变色，如图9-42所示；单击 ✚ 添加渐变色，单击色标更改颜色，如图9-43所示。

图9-41　　　　　　图9-42　　　　　　图9-43

9.2.3　双向色

双向色可以理解为色调映射，左侧色彩条渲染最暗区域的色彩，右侧色彩条渲染最亮区域的色彩。

在"双向色"小组中有正常、柔光、滤色、叠底、亮光以及排除6个类别，选择"正常＞D3"，如图9-44所示。单击"属性" 可设置渐变图层的颜色、不透明度、混合模式、反转以及倒影，如图9-45所示。

单击 添加图层，如图9-46所示为添加纹理效果，单击"属性" 可设置混合模式与不透明度，如图9-47所示。

图9-44　　　　　图9-45　　　　　图9-46　　　　　图9-47

211

9.3 选取局部——局部调整

导入图像，单击 选取局部，局部调整包括背景、天空、圆形、线性、选色以及明度等，如图9-48所示。

9.3.1 天空

选择"天空"，系统自动选择天空部分，单击 添加图层效果，如图9-49所示为添加天空图层的效果；单击"调整" ，可选择光效、色彩、色调、特效、质感以及噪点选项设置参数，如图9-50所示。单击笔刷 和橡皮擦 可调整选区，单击"属性" 可设置选区羽化、边缘细化、笔刷大小、笔刷透明度以及笔刷羽化参数，如图9-51所示。

图9-48　　　　　图9-49　　　　　图9-50　　　　　图9-51

9.3.2 圆形

选择"圆形"，在画面显示一个圆形调整框，如图9-52所示。圆形以外的部分受到调整参数的影响，圆形以内的部分不受调整参数的影响，拖动可调整显示范围。单击"属性" ，可调整羽化大小，如图9-53所示。单击"调整" ，将曝光值拖动至100，效果如图9-54所示。

图9-52　　　　　　　图9-53　　　　　　　图9-54

9.3.3 线性

线性的操作和圆形相似，选择"线性"可以有选择地调整部分画面。在画面中显示了一个三条直线调整框，最顶端直线以上的部分受到参数调整的影响，最顶端直线到最底端直线之间的部分受到的影响逐渐减弱，最底端直线以下的部分完全不受影响，拖动"反选"按钮呈现相反效果，如图9-55所示。

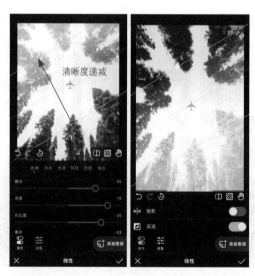

图9-55

9.3.4 选色

　　选色可以对图像中色彩相似的区域进行调整。选择"选色"，显示一个红色取色环，按住拖动选择颜色，系统自动识别画面中色彩比较相似的区域，红色区域表示被选中的区域，如图9-56、图9-57所示。单击"调整"，可根据需要调整参数，如图9-58所示。单击"属性"，可快速选择颜色，设置颜色范围，拖动"圆形 选取局部"可局部调整选择的颜色，如图9-59所示。

9.3.5 明度

　　明度可以对图像的亮度进行调整。选择"明度"，调整参数，效果如图9-60所示。在"属性"和"调整"选项中可设置曝光、亮度、对比度等参数。

图9-56

图9-57

图9-58

图9-59

图9-60

9.3.6 笔刷

笔刷可以通过涂抹自定义调整区域。选择"笔刷"通过涂抹选择要调整的区域，如图9-61、图9-62所示。在"属性"和"调整"选项中调整参数，效果如图9-63所示。

图9-61　　　　　图9-62　　　　　图9-63

注意事项

系统根据图像内容在"选取局部"中显示选取内容的工具，可根据需要在"添加局部"中添加工具，如图9-64所示。每幅图像的内容不同，选取内容的工具也不同。

图9-64

小试牛刀：青色质感风格效果

本案例主要是对图像进行后期调色。导入图像后，在风格中添加文艺色调，在调整工具中设置光效、色调、HSL、质感等参数，最后将其保存为风格，以方便快速应用。下面对具体的操作步骤进行介绍。

Step01：启动泼辣，导入图像，如图9-65所示。

Step02：单击"风格" ，进入到处理界面，选择"文艺 > PA2"，如图9-66所示。单击☑完成风格添加。

Step03：单击"调整" ，选择"光效"设置去雾参数，如图9-67所示。

Step04：选择"色调"，设置"阴影 色相"与"阴影 饱和度"参数，如图9-68所示。

图9-65　　　　　图9-66　　　　　图9-67　　　　　图9-68

Step05：选择"HSL"，设置"青 色相""青 饱和度"以及"青 明度"，如图9-69所示。

Step06：选择"质感"，设置清晰度与锐化程度，如图9-70所示。

Step07：选择"噪点"，设置噪点大小与粗糙度，如图9-71所示。

Step08：选择"色彩"，设置自然饱和度和饱和度，如图9-72所示。

图9-69　　　　　　图9-70　　　　　　图9-71　　　　　　图9-72

Step09：选择"光效"，设置高光和阴影，如图9-73所示。

Step10：选择"暗角"，设置暗角、羽化，调整暗角中心以及圆度参数，如图9-74、图9-75所示。

Step11：选择"光效"，设置高光和阴影，如图9-76所示。

图9-73　　　　　图9-74　　　　　图9-75　　　　　图9-76

Step12：单击完成参数调整，如图9-77所示。

Step13：单击⊙创建风格，如图9-78所示。

Step14：单击"打开"导入图像，如图9-79所示。

Step15：单击"风格"⊞，选择"青色质感"并调整强度，如图9-80所示。

至此，完成青色质感风格效果的制作。

图9-77　　　　　　图9-78　　　　　　图9-79　　　　　　图9-80

第
10
章

综合类图像处理
App——美图秀秀

（内容
导读）

本章主要介绍美图秀秀的基本操作流程，图片优
化、人像美容、拼图与美图服务工具的使用与效
果展示。其中包括使用文字、贴纸、涂鸦笔创建
Plog（photo-log），使用智能抠图进行二次创
作，对人像图像进行智能修整、细节精修、瘦身
塑形，以及多种样式的拼图与特色工具效果的应
用。最后呈现一个综合性的实操练习，使人们更
加直观地了解美图秀秀的使用过程与效果呈现。

（学习
目标）

1. 熟悉美图秀秀的操作流程。
2. 掌握图片优化工具的使用方法。
3. 掌握人像美容的使用方法。
4. 掌握多种拼图的使用方法。

10.1 美图秀秀基础图像编辑

美图秀秀作为一款装机必备的图像处理软件，可以轻松设计出有质感的图像。一键出图的美图配方，医美级的特效精修，脑洞大开的智能抠图与手绘涂鸦、贴纸，有趣潮流的拼图方式等，可以从方方面面满足用户的各种需求。图标如图10-1所示。

图10-1

10.1.1 美图秀秀基本操作流程

打开美图秀秀，进入到首页，如图10-2所示，可进行图片美化、相机、人像美容、拼图、视频剪辑、视频美容编辑。选择"图片美化"导入素材，如图10-3所示。

进入到处理界面，可在"美图配方"中单击快速应用各种配方，根据需要进行调整，单击┇按钮保存配方，单击 保存 按钮保存图像，如图10-4、图10-5所示。

图10-2　　　　图10-3　　　　图10-4　　　　图10-5

10.1.2 全部功能DIY

在首页中单击"全部"按钮，如图10-6所示，全部工具主要分为7组：

① 在首页展示的小功能；

② 美图服务；

③ 图片美化；

④ 人像美容；

⑤ 拼图；

⑥ 视频剪辑；

⑦ 视频美容。

单击界面右上角"管理"按钮可调整在首页展示的工具，单击➖删除，单击➕添加，最多可添加4个快捷入口，如图10-7所示。

图10-6

图10-7

10.1.3 素材与配方

在首页中向下滑动，在"热门素材"选项中可查看滤镜、贴纸、边框、文字、涂鸦笔、马赛克、海报拼图、拼接拼图以及自由背景分组中所有的素材，如图10-8所示。在"美图配方"选项中可查看多种预设配方，如图10-9所示。在"美图热拍"选项中可查看热门拍照话题，并可参与分享，如图10-10所示。

图10-8 图10-9 图10-10

10.2 图片美化

在首页中的"图片美化"选项中有18个美化工具，可对图像进行美图配方、智能优化、编辑、滤镜、调色、文字、贴纸、消除笔等操作，如图10-11所示。

美图配方　智能优化　编辑　滤镜　调色　文字　贴纸　消除笔　涂鸦笔　边框　马赛克　背景虚化　抠图　背景　魔法照片　实时美化　付费修图　去美容

图10-11

其中部分工具介绍如下：

- 美图配方 ⊗：在该选项中可选择预设配方一键出图，轻松制作专业级大片。
- 智能优化 ⊡：默认为"自动"模式，可根据图像选择美食、静物、风景、去雾、人物以及宠物进行快捷优化以调整明暗，使图像更有层次感。
- 编辑 ⊡：在该选项中可裁剪、旋转、校正图像。
- 滤镜 ⊙：在该选项中有美食、旅行、油画、胶片等数十组滤镜，单击即可应用，可拖动设置滤镜程度。
- 调色 ⊶：在该选项中可对图像的光效、色彩以及细节进行设置。
- 消除笔 ◇：在该选项中调整画笔大小，涂抹需要去除的区域。

- 背景虚化◈：在该选项中可选择智能、圆形以及直线虚化效果并设置过渡与光斑参数。
- 背景◪：在该选项中可添加智能、纯色以及图案背景并设置背景比例。
- 魔法照片⊡：该选项为视频剪辑工具，可绘制动画路径、添加流动效果并设置速度，同时可使用保护笔绘制保护区域，让该部分静止。
- 实时美化✐：单击进入到"美颜相机"，实时美化人像达到医美级。
- 付费修图⊕：单击进入付费修图界面，可付费制作证件照、去水印、精修以及创建修图等。
- 去美容☊：进入"人像美容"操作界面。

10.2.1 手绘涂鸦Plog

在"图片美化"中可使用文字、贴纸、涂鸦笔、边框、马赛克创建各种场景和风格的Plog。

（1）文字

选择"文字"⊕输入文字，如图10-12所示。在"素材"中单击即可应用样式，如图10-13所示。在"样式"选项中可设置文本、描边、阴影、外发光、背景以及对齐样式。如图10-14所示为更改文本颜色与样式效果。在"字体"选项中可设置字体样式。

图10-12

图10-13

图10-14

（2）贴纸

　　选择"贴纸" ◔ ，单击 ⬚ 进入到贴纸素材中心，可搜索、查看分类单品以及贴纸专辑；单击 ⬚ 可添加自定义贴纸，如图10-15所示。单击 🔍 可搜索具体的贴纸素材，如图10-16所示。

图10-15　　　　　　　　图10-16

（3）涂鸦笔

选择"涂鸦笔" ✐，单击"自定义文字"输入文字，设置颜色、字体和大小，拖动涂鸦，如图10-17所示。选择系统自带的样式，设置大小以绘制涂鸦，如图10-18所示。单击 ◠ 橡皮擦，调整大小以涂抹擦除，如图10-19所示。

（4）边框

选择"边框" ▣，可使用简单、海报、通用、氛围以及主题等多种边框样式，拖动调整图像显示位置与大小，如图10-20所示。

图10-17　　　图10-18　　　图10-19　　　图10-20

（5）马赛克

选择"马赛克" ⊞ ，可使用经典、彩色、图案、文字以及主题等多种马赛克样式，调整大小以涂抹应用，如图10-21所示。单击 ◇ 橡皮擦涂抹擦除。

10.2.2 抠图

选择"抠图" ◎ ，系统自动识别主体，单击 ⋯ 按钮翻转主体，或将其存为贴纸，如图10-22所示。选择主体，单击 ❀ 按钮，可设置涂抹/擦除的尺寸和硬度等参数，如图10-23所示。

图10-21　　　　图10-22　　　　图10-23

单击"描边"按钮，可设置描边样式、粗细和颜色，如图10-24所示。单击"背景替换"按钮替换背景颜色、导入自定义图像或选择预设背景图案，如图10-25所示。单击"滤镜"按钮调整主体色调。单击"模板"按钮应用预设模板，如图10-26所示。

图10-24　　　　　　图10-25　　　　　　图10-26

10.3　人像美容

在首页中的"人像美容"选项中有23个美化工具，可对人像进行美容配方、一键美颜、美妆、面部重塑、瘦脸瘦身、增高塑形、磨皮、美白等操作，如图10-27所示。

图10-27

10.3.1 智能修整

在"人像美容"选项中可以使用美容配方、一键美颜两个工具实现一键美肌、亮眼、优化脸型。

选择"美容配方" ⊗，单击"更多"查看所有预设配方，单击应用，如图10-28、图10-29所示。

在"图层"中单击⊙隐藏应用图层，按住☰拖动调整图层顺序，如图10-30所示。

选择"一键美颜" ⊕，选择预设模板后，可对肤质、美型、妆容、遮瑕以及滤镜程度进行调整，如图10-31所示。

图10-28 图10-29 图10-30 图10-31

10.3.2 细节精修

在"人像美容"选项中可以使用美妆、面部重塑、祛皱、修容笔、祛斑祛痘、去油光、小头、皮肤细节、眼部精修、祛黑眼圈、增发、整牙、面部丰盈等工具对人像进行细节调整。

（1）妆容调整

选择"美妆" ✄ ，在"妆容"中选择预设妆容单击应用，如图10-32、图10-33所示。单击⏣按钮进入到调整界面，移动定位点调整妆容，如图10-34所示。

在"口红"选项中调整嘴唇颜色；在"眉毛"选项中调整眉形和眉毛颜色；在"眼妆"选项中调整眼线、美瞳、双眼皮、眼神光以及卧蚕效果，如图10-35所示；在"立体"选项中添加立体、高光、阴影以及腮红效果，如图10-36所示。

图10-32　　　　　图10-33　　　　　图10-34　　　　　图10-35　　　　　图10-36

（2）头部与面部调整

在"人像美容"选项中可以使用面部重塑和小头对头部和五官进行重塑。

① 面部重塑 在"面部重塑" 选项中除了常规的脸型、眉毛、眼睛、鼻子以及嘴唇调整外，还可以使用"3D塑颜"以及"比例"进行更加细致的调整。单击"整体"可进行整体或左右局部调整，如图10-37所示。选择"3D塑颜"上下左右立体调整人物面部状态，如图10-38所示。选择"比例"调整颅顶、额头、中庭、人中以及下庭的比例，如图10-39所示。

图10-37　　　　　　图10-38　　　　　　图10-39

② 小头　在"小头"◻选项中选择"自动"，调整小头程度并开启背景修复，如图10-40所示。选择"手动"设置调整区域，可对其进行放大或缩小，如图10-41所示。

（3）精致修容

使用以下工具可以祛除瑕疵，使人物五官更加立体精致：

- 磨皮◉：手动或自动修饰皮肤，使皮肤更加光滑。
- 美白❀：调整皮肤冷暖程度。
- 祛皱⊖：手动或自动祛除法令纹、唇纹、颈纹、眼纹以及抬头纹等。
- 修容笔✎：选择粉质、颜色对皮肤进行修容和高光调整，如图10-42、图10-43所示。选择头发颜色涂抹染发，如图10-44所示。
- 祛斑祛痘⊘：手动或自动祛除斑点、痘痘。
- 去油光◌：手动或自动祛除油光。
- 皮肤细节⊙：设置遮瑕、清晰、肌理参数以优化肤质。
- 眼部精修◉：手动或自动创建大眼、亮眼效果，如图10-45所示。选择预设的眼神光修饰眼部妆容，如图10-46所示。

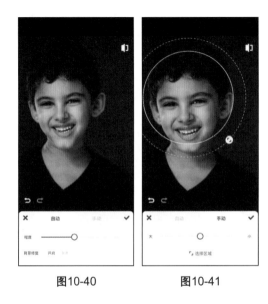

图10-40　　　　　图10-41

235

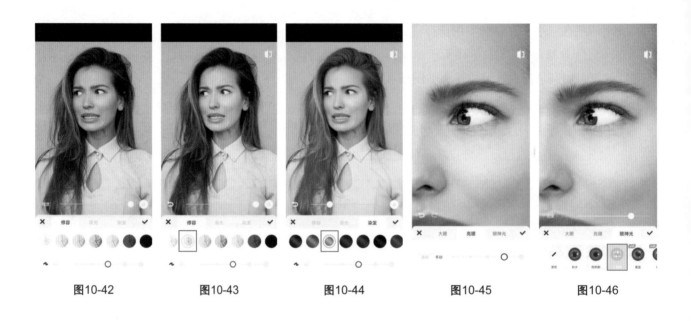

图10-42　　　　图10-43　　　　图10-44　　　　图10-45　　　　图10-46

● 祛黑眼圈 ◉：手动或自动祛除黑眼圈。

● 增发 ⌂：蓬松补发，调整发际线与刘海。

● 整牙 ⊓：美白牙齿，自然或加强调整牙齿效果。

● 面部丰盈 ◡：调整额头、泪沟、眼窝、苹果肌效果。

10.3.3 瘦身塑形

在"人像美容"选项中可以使用瘦脸瘦身、增高塑形对人物进行美体。

（1）瘦脸瘦身

选择"瘦脸瘦身"㲋，设置大小，手动在脸部、腰部、腿部等位置向内推动以瘦脸瘦身，如图10-47、图10-48所示。单击"恢复"⊞涂抹擦除瘦脸瘦身操作。

（2）增高塑形

选择"增高塑形"㲋，在"增高"选项中调整增高区域，向右拖动圆圈增高，如图10-49所示。在"瘦身"选项中可以对腿、腰以及手臂进行瘦身操作，如图10-50所示。

图10-47　　　　图10-48　　　　图10-49　　　　图10-50

在"肩颈"选项中可调整肩的宽窄，设置直角肩以及天鹅颈，如图10-51所示。

在"线条"选项中可选择预设腹肌、马甲线、人鱼线、锁骨等模板，设置大小和透明度，使用"橡皮擦"进行调整，如图10-52所示。

图10-51 图10-52

10.4 拼图

在首页中的单击"拼图"导入1~9幅素材，可选择海报、模板、拼接、自由对图像进行拼接。

10.4.1 海报拼图

在"拼图"中默认为海报拼图。导入的图像数量不同，相对应的模板也不同，导入3幅图像如图10-53所示。单击 📰 查看更多素材模板，单击更改应用，如图10-54所示。选择图像在最下方添加滤镜效果，拖动圆圈调整滤镜程度，如图10-55所示。拖动图像调整显示位置，单击 ⊗ 替换图像，单击 ↻ 旋转图像，单击 ◁▷ 水平翻转图像，单击 ⇕ 垂直翻转图像，如图10-56所示。

图10-53　　　　图10-54　　　　图10-55　　　　图10-56

10.4.2 模板拼图

在"模板"中选择基础样式并应用，如图10-57所示。单击▨可调整边框尺寸，如图10-58所示为中边框。单击"无缝模式" 无缝模式 ⇄ 去除边框，如图10-59所示。滑动比例行可更改拼图的尺寸。若要编辑图像，需切换为"常规模式"。

图10-57　　　　　　图10-58　　　　　　图10-59

10.4.3 拼接拼图

在"拼接"中选择预设拼接模板并应用，单击✛呈预览状态，再次单击切换为编辑状态，如图10-60所示，预览状态下不可单图编辑。

选择智能拼接，默认为基础模式，同等分辨率的图像可选择聊天记录模式、台词字幕模式，拖动右侧圆点可调整图像与图像的间距，首图不变，如图10-61所示。

10.4.4 自由拼图

在"自由"中导入图像后，可将其自由缩放、旋转进行拼图操作，如图10-62所示。单击☑添加自定义背景，选中图像可设置滤镜、更换图像并调整方向和大小，如图10-63所示。

图10-60　　图10-61　　图10-62　　图10-63

10.5　美图服务

在美图秀秀中除了对图像进行基础的图片美化、人像美容、拼图等操作，还有一些特色服务选项。

10.5.1　创意工具

在首页中单击"工具箱"，在工具箱界面中有多个效果工具，例如修复老图像、中国潮色、云端毕业照、绘画机器人、动漫化身等，如图10-64所示。下面主要介绍3个创意工具：

① 选择"十二宫格拼图"，单击 Get 同款，分别单击小宫格导入和修改图像，单击"保存"完成操作，如图10-65、图10-66所示。

② 选择"重返幼儿园"，然后导入素材，如图10-67所示。

③ 选择"动画分身"，然后导入素材，如图10-68所示。

图10-64

图10-65　　　　　　图10-66　　　　　　图10-67　　　　　　图10-68

10.5.2　海报制作

在首页中选择"海报模板"，查看多种风格的海报样式，例如电商大促、美容美业、餐饮美食、公告通知等，向下滑动查看所有分类，单击 更多 按钮查看更多模板，如图10-69所示。

243

选择任意模板单击进入设计界面，可以手动选择任意文字、图像进行编辑，也可单击 ◆ 图层 按钮选择、显示或隐藏元素图层。在最底端可以选择加图或加字，如图10-70所示。在安全区域可以取消选择。

选择主体图像可以进行替换、裁剪、翻转、抠图等操作，如图10-71所示为替换图像。选择背景可以更换颜色、替换背景图像并进行裁剪、翻转。如图10-72所示为使用"吸管工具"更改背景颜色。

选择文字可编辑文本，更改颜色、样式、透明度、顺序等，如图10-73所示。

图10-69　　　　　图10-70　　　　　图10-71　　　　　图10-72　　　　　图10-73

10.5.3 美图证件照

在首页中选择"美图证件照"，显示多种不同用途的尺寸类别，例如常见尺寸、职业资格类、医药卫生类、学历考试类等，可满足各种证件需求，如图10-74所示。

以"教师资格证"为例，可以选择相册导入照片或直接拍摄照片。在该界面中显示像素大小、冲印尺寸、分辨率、背景颜色、文件大小、拍照指南等，如图10-75所示（背景颜色会根据证件需求显示）。

导入照片时，可选择单张电子照预览或多张排版照预览，如图10-76所示。选择 美颜 为人物美颜；选择 换服装 更换职业装，如图10-77所示。

在"小工具"选项中可以为照片抠除背景替换底色、修改文件大小、自定义照片尺寸、调整照片清晰度，如图10-78所示。

图10-74　　　　图10-75　　　　图10-76　　　　图10-77　　　　图10-78

（1）抠图换底色

选择"抠图换底色"，系统自动抠除背景，可选择任意颜色为背景色，如图10-79所示。

（2）修改文件大小

选择"修改文件大小"，设置文件的最小值(5KB)和最大值(1500KB)，如图10-80所示。

（3）自定义照片

选择"自定义照片"，设置自定义尺寸（PX或MM）、文件大小和分辨率（默认值为300DPI）后开始制作，如图10-81所示。

图10-79

图10-80

图10-81

小试牛刀：人物修图并添加水印

本案例主要是对人物进行后期调整。导入图像后调整滤镜参数，提亮亮部，强化暗部，更改色温、色调等，修饰人物脸部细节，最后添加自定义水印。下面对具体的操作步骤进行介绍。

Step01：启动美图秀秀，选择"图片美化"导入图像，如图10-82所示。

Step02：在"滤镜"⊛中，选择"奶酥·M3"，如图10-83所示。

Step03：在"调色"⊶中，单击"高光"⬤设置参数提亮亮部，如图10-84所示。

Step04：单击"暗部"⬤设置参数强化暗部，如图10-85所示。

图10-82 图10-83 图10-84 图10-85

Step05：单击"色温" 🔲设置参数更改色温，如图10-86所示。

Step06：单击"色调" 🔳设置参数更改色调，如图10-87所示。

Step07：在"HSL" 🔲中选择红色调整色相，如图10-88所示。

Step08：选择黄色调整色相和饱和度，改变花瓣色调，如图10-89所示。

图10-86 　　　　　 图10-87 　　　　　 图10-88 　　　　　 图10-89

Step09：选择蓝色调整色相和饱和度，如图10-90所示。

Step10：单击"亮度"设置参数提亮整体，如图10-91所示。

Step11：单击"对比度"设置参数增加对比，如图10-92所示。

Step12：单击"去美容"进入"人像美容"操作界面，选择"一键美颜 > 狗狗眼"，设置滤镜为0，如图10-93所示。

图10-90　　　　　　图10-91　　　　　　图10-92　　　　　　图10-93

Step13：设置"美妆"参数，如图10-94所示。

Step14：单击"祛皱" ⊖调整画笔涂抹眼部和鼻翼皱纹，如图10-95所示。

Step15：单击"整牙" ♫美白牙齿，如图10-96所示。

Step16：单击"皮肤细节" ☺设置参数优化肤质，如图10-97所示。

图10-94 图10-95 图10-96 图10-97

Step17：返回"图片美化"界面，在"调色"选项中单击"颗粒" 为图像添加质感，如图10-98所示。

Step18：单击"清晰度"调整参数，如图10-99所示。

Step19：在"文字"中输入文字作为水印，如图10-100所示。

Step20：设置透明度和样式，调整水印大小并移动到合适位置，如图10-101所示。

至此，完成人物修整和水印的添加。

图10-98　　　　　　图10-99　　　　　　图10-100　　　　　　图10-101

附录 手机视频剪辑与美容

手机除了可以对图像进行美化调整，还可以录制视频，对视频进行剪辑和美容操作。下面介绍比较实用的视频剪辑方法，以美图秀秀为例。

1. 一键大片

启动美图秀秀软件，单击"视频剪辑"导入一段或多段素材（视频或图像），如图1所示。单击"开始编辑"进入到剪辑界面，如图2所示。单击"一键大片"按钮选择模板单击应用，如图3所示。单击"快速保存"按钮下载视频，单击按钮进入到下一步剪辑操作，如图4所示。单击按钮，可设置分辨率、帧率，如图5所示。10s及以内的视频可保存为GIF格式。

图1

图2

图3　　　　　　　　　　　图4　　　　　　　　　　　图5

2. 编辑

（1）分割

在视频剪辑界面中单击"编辑"✂按钮，进入到编辑界面。单击🎬按钮添加视频。滑动时间线在需要分割的地方单击"分割"▯▯按钮，如图6、图7所示（长按片段后在弹出的界面中拖动更改排序）。

图6　　　　图7

（2）变速

使用"分割"工具将需要变速的部分分割成独立的视频片段。选中目标片段单击"变速" 按钮，可在"标准"模式中设置变速参数，选择是否将声音变调，如图8所示；在"曲线"模式中可设置预设变速样式，如图9所示；选择"英雄时刻"应用，可见时间由原先的01：05变为00：58，如图10所示。

图8　　　　　　　　图9　　　　　　　　图10

（3）动画

单击"动画"按钮，可添加入场、出场以及组合效果，如图11所示，单击即可应用效果，同时可设置动画时长和是否应用到全部，如图12所示。

（4）音量

关于音量的设置，可将时间轴滑动至视频最前端，单击🔊按钮关闭原声，如图13所示，再次单击则开启原声；单击"音量"🔊按钮设置视频音量大小和是否应用到全部，如图14所示。

图11 图12 图13 图14

（5）显示调整

在编辑界面中可根据需要对目标片段进行删除、复制等操作。

① 复制：选择目标片段，单击"复制" 按钮复制视频片段，如图15所示。

② 删除：单击"删除" 按钮删除目标片段，如图16所示。

③ 裁剪：单击"裁剪" 按钮可进行多比例裁剪，如图17所示，也可横向和纵向调整，如图18所示。

图15　　　　　　　　图16

④ 蒙版：将需要添加蒙版的片段分割为独立的片段，单击"蒙版" 按钮，可设置线性、镜面、圆形等形状蒙版，拖动 按钮调整显示形状，拖动圆点设置羽化，如图19所示，单击"反转" 按钮反转形状蒙版效果。

⑤ 定格：单击"定格" 按钮可将动态片段定格为静态图像，如图20所示。

| 图17 | 图18 | 图19 | 图20 |

⑥ 替换：单击"替换" ⇄ 按钮可将目标片段替换为新片段，如图21所示。

⑦ 旋转：单击"旋转" ↻ 按钮该片段逆时针旋转90°，如图22所示为单击两次，逆时针旋转180°。

⑧ 镜像：单击"镜像" ◫ 按钮可进行水平镜像调整，如图23所示为逆时针旋转180°后的镜像调整。

图21　　　　　　图22　　　　　　图23

注意事项

长按片段后在弹出的界面中可拖动更改排序，如图24所示。

图24

（6）魔法图像

单击"魔法图像"▶️按钮，在"涂抹"选项中使用"动画路径"✎绘制路径，添加流动效果，可设置速度，如图25所示。使用"保护笔"✎描出保护区域，让其静止，如图26所示。使用"擦除"◈擦除添加的流动效果和保护静止的路径，如图27所示（在处理人物视频片段时可开启"人像保护"）。

在"智能"选项中选择预设图像效果并单击应用，如图28所示。

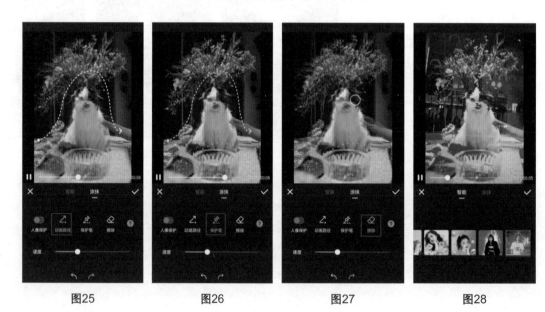

图25　　　　　　　图26　　　　　　　图27　　　　　　　图28

（7）倒放

将需要倒放的片段分割后单击"倒放"按钮，倒放过的视频原声会被消除，如图29所示。

（8）其他编辑

在编辑界面中单击"画质修复"图按钮，选择需要修复画质的区间，修复后的片段显示标志，如图30所示，未选中的部分不支持后续编辑。

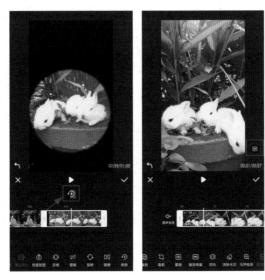

图29　　　　　　图30

单击"防抖"▦按钮可设置防抖等级，如图31所示。

单击"消除水印"◈按钮，需要将视频控制在1min之内，系统自动识别并去除水印。

单击"无声检测"◉按钮，可自动识别无声片段，一键移除，如图32所示。

单击"色度抠图"◉按钮，拖动取色环吸取颜色，调整强度和模糊度，如图33所示。

图31 图32 图33

3. 视频调色

在视频剪辑中可使用滤镜和调色对视频的颜色进行在处理。

（1）滤镜

导入视频后，单击"滤镜" 按钮可选择自然、高清、中国潮色等，根据需要应用滤镜效果，如图34、图35所示。

（2）调色

单击"调色" 可对视频的高光、阴影、色温、色调等参数进行设置，如图36所示。

图34　　　　　　　图35　　　　　　　图36

4. 添加素材特效

在视频剪辑中可添加边框、文字、贴纸、画中画等。

（1）边框

单击"边框"▣，可选择简单、海报、拍立得、节日等边框，如图37所示。

（2）文字

单击"文字"**T**输入文字，在"基础"选项中设置文字风格；在"字体"选项中设置字体样式；在"样式"选项中设置文本样式，如图38所示；在"动画"选项中设置动画样式，如图39所示；在"花字"选项中选择预设模板，如图40所示。

设置完成后可拖动文字轨道应用全部，在工具栏中可进行二次设置，如图41所示。

图37

图38

图39

图40

图41

（3）贴纸

单击"贴纸" 🕐 按钮可选择自定义图片、Emoji、星光、氛围、Vlog、综艺等元素贴纸。选择贴纸后可自定义其位置和大小，如图42所示。单击应用后可调整贴纸轨道的位置，如图43所示。

（4）画中画

单击"画中画" 🖬 按钮可载入图像或视频，如图44所示。

图42 图43 图44

（5）特效

单击"特效" 📌按钮可选择基础、梦幻、Emoji、分屏、纹理等特效，如图45所示。单击应用后可调整特效轨道的位置，如图46所示。

图45　　　　　　　　图46

（6）画布

单击"画布" 按钮可设置多种常见视频比例，如图47所示。在"缩放"选项中可缩小或放大视频，如图48所示。在"背景"中可设置颜色、图案或自定义背景模板，如图49所示。

单击"设置封面" 按钮可从视频帧中或从相册中导入封面图像，如图50所示。

图47　　　　　　　图48　　　　　　　图49　　　　　　　图50

5. 一键美颜

　　单击"视频美容" 导入一段或多段素材（视频或图像），单击"开始编辑"进入到剪辑界面，如图51所示。单击"一键美颜"按钮选择模板单击应用，如图52所示。

　　单击按钮区分人像，可分别调整美颜、美型、美妆以及滤镜参数，如图53所示。长按按钮可查看原图效果，如图54所示。

图51　　　　　　　图52　　　　　　　图53　　　　　　　图54

6. 美容编辑详解

（1）美颜

单击"美颜"🔧按钮可调整遮瑕、祛皱、祛黑眼圈、面部丰盈、清晰度等参数，如图55所示，在"一键美颜"的基础上再进行调整。

（2）精致五官

单击"精致五官"🔍按钮可调整脸型、面部、眼睛、鼻子、眉毛以及嘴巴参数，如图56、图57所示为使用"长脸专用"前后的效果图。

（3）手动瘦脸

单击"手动瘦脸"🔍按钮可设置画笔大小，在选中的脸部区域手动推动画笔瘦脸，如图58所示。

图55　　　图56　　　图57　　　图58

（4）磨皮

单击"磨皮" 按钮，在"自动"选项中自动磨皮，在"手动"选项中设置画笔大小，在瑕疵处多次涂抹磨皮，如图59、图60所示。

（5）美妆

单击"美妆"按钮可选择"套装"快速上妆，如图61所示，也可以分别设置阴影、口红、眉毛、修容、眼部细节以及腮红参数，如图62所示。

| 图59 | 图60 | 图61 | 图62 |

（6）身材美型

单击"身材美型" 按钮，可分别选择小头、瘦身、瘦腰、长腿以及瘦腿，拖动圆点达到整体或局部瘦身的效果，如图63所示为小头效果。

（7）白牙

单击"白牙" 按钮，可拖动调整牙齿的白度，如图64所示。

图63　　　　　　图64